琴學備要

顧梅羹著 上（手稿本）

上海音乐出版社

目　　録

上　　册

第一篇　　總　　規

1

第二篇　指　　法

第三篇　手　　勢

第四篇　曲　譜

第五篇 音 律

第六篇 論 説

一篇總規

琴 学 备 要

顾梅羹 编纂

第一篇 总规

琴学中以指法(即"减字"和"手势")音律为两大主干,前者属于技术,后者属于理论。学习古琴演奏,固然重在技术的熟练和理论的了解,然而关于琴上传统的形体名称、部位度数,以及演奏前的装备安铉、演奏时的调铉、姿态宜忌等项(前人名之为弹琴总规)也是弹首的要务,入门的基础,为初学所不可不知。兹根据宋代的琴苑要录、太古遗音、洞天清禄、明代的琴书大全诸书,和清代的五知斋、诚一堂、自远堂、与古斋等琴谱所载,撮采要点,合于现实应用者先为提出,列于首篇("古曰总规"),以备知识(基本)。果能当意体会,了然于心,不仅对传统制作度度可以得到概念,即毫师承传授,也能够自学两通。

第一章 古琴制度

第一节 琴体的概状

琴的体质,上面为梧桐木,下底为楸梓木,是用

两木相合製造的。太古遗音琴材论云:"梧桐之材,心虚理疏,举则轻,擎则鬆,折则脆,撫则滑,轻鬆脆滑谓之四善。"所以用它来作面板,能發出美妙的音響。梓之木,心實理堅,洞天清禄集择琴底云:"面以取声,底以遏声,底木不坚声必散逸。"所以用它来作底板,能凝聚美妙的音響。其他嵌镶的零件如"岳山""龍龈""焦尾""凤龈""雁足"等,另用紫檀、玉石或犀角、象牙配製。通体外層都以灰漆佈底,光漆饰面。歷代相傳,式样多種,最常见通用的为"孔子式"。外表弧圆,内裏窪陷,形如覆瓦的为面为上。外表平正,内裏微窪,形如仰瓦的为底为下。(底板也有内外都是平的)两合而虚空的为腹为中。(即共鳴箱)其一端低俯而宽阔的为首为前,一端高翘而狭窄的为尾为後。其两侧邊则斜而直为左右,为内外。琴的形体大概如此。附图註明於下:

4

琴 體 圖

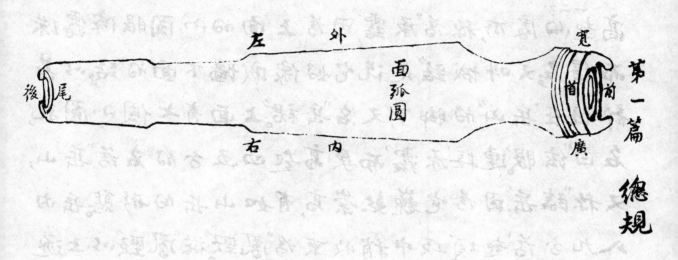

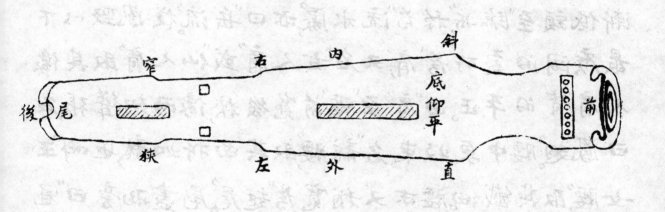

第二節　琴面的部位

琴面的最前端名為"鳳額"次於"鳳額"後稍微較高起的處所，稱為"承露"，因為上面的小圓眼像露珠而得名；又叫"城路"，是說它好像城牆下面的路，以其部位在"岳山"的腳下，又名"岳裙"。上面有七個小圓孔名曰"絃眼"連接"承露"而更高起四五分的名為"岳山"，又稱"臨岳"，因為它巍然崇高，有如山岳的形態。岳內八九分為"起項"，項中稍收束為"鳳嗉"，從"鳳嗉"以上逐漸低頭至"臨岳"稱為"流水處"，亦曰"岳流"。從"鳳嗉"以下最廣闊的處所為"肩"，又名"古人肩"或"仙人肩"，取其像人肩背的平正。由"肩"至"腰"前寬後狹，像兩翅聳張，名曰"鳳翅"。腰中更收束，名"龍腰"取其曲折如龍，也叫"玉女腰"，取其纖細。腰末又稍寬為"起尾"，尾盡兩旁曰"冠角"，取其形似為名。因蔡邕用爨餘桐製琴尾上還有燒焦的痕迹，又名"焦尾"。琴面正中最末尾微微高起的處所為"龍齦"，亦稱"龍骨"。齦內兩線自"龍唇"繞入，為"龍鬚"，一曰"冠線"。琴面靠左有十三個圓點如明星的為"徽"，又名"暈"，它的次序是從近岳起為第一徽以次

6

至近尾為第十三徽。琴面的部位大概如此。附圖註明
於下：

琴面圖

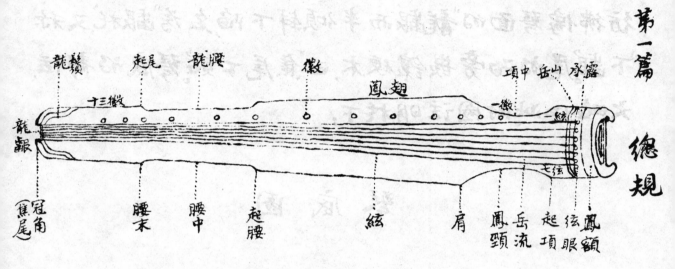

龍齦　起尾　龍腰　　徽　　　　　項中 岳山 承露
　十三徽　　　　　　　　鳳翅　　　　　　一徽　　一絃
龍齦　　　　　　　　　　　　　　　　　　　　　　七絃
（焦尾）冠角　腰末　腰中　起腰　　絃　　　肩　鳳頸 岳流 起項 絃眼 鳳額

第三節　琴底的部位

琴底式樣全同琴面，形如仰瓦。底的最前端名
曰"鳳嗉"即對着琴面"鳳嶺"下的處所。其次對着琴面
"承露"臨岳界內而下陷的，稱為"軫池"又名"軫穴"或叫
"軫杯"又叫"軫溝"是容納軫的處所。"軫池"內勻列七孔，
名曰"軫眼"直通承露上的"絃眼"之上豎列小圓軫七
個，名曰"鳳軫"軫下各垂絲繩稱為"絨剅"肩下底的中
央為琴胸，稱曰"鳳膺"開有長方孔（也有圓的）曰"龍池"

7

位在四七徽界。腰中近邊有小方孔二,為"足孔"上安兩足曰"雁足",一稱"鳳足",位在九、十徽界。呈後尾前的底中有長方孔(也有正方的)曰"鳳沼",較"龍池"稍短,位在十徽、十三徽界。(凡池、沼統稱曰"越")底正中尾盡處彷彿像琴面的"龍齦"而半傾斜下陷,名為"齦托",又稱"下齦",尾的兩旁嵌鑲硬木,曰"焦尾下貼"琴底的部位,大略如此,附圖註明於下。

琴 底 圖

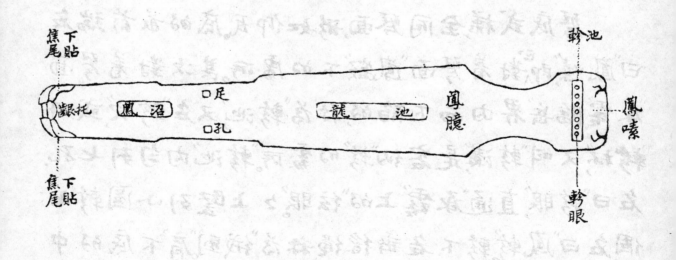

焦下尾貼

齦托

鳳沼

口足
口孔

龍 池

導臆

軫池

鳳嗉

軫眼

焦下尾貼

第四節　琴前後的部位

琴首邊際,微作弧圓,形如覆舟,中開偃月形一穴,名為"舌穴"。穴中凸出的稱為"龍舌",又叫"鳳舌"。兩旁倒垂二足,名為"鳧掌",又稱"護軫"。尾後邊際上聳下削,中開凹陷一槽,上寬下窄,為含絃的處所,名曰"山口",又稱"龍口"。琴前後的部位,大致如此,附圖註明於下:

琴前後圖

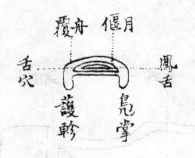

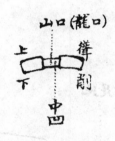

第五節　琴腹的部位

琴腹"岳外際"的七個孔,即是"絃眼"相通。"岳內"八九分留實木,名曰"項實"。項實以後有半圓形的池,稱為"聲池",聲池比"槽腹"更深些。池後為"起空",又名"槽腹",左右名留邊界木。正當琴底池沼兩處比槽腹微々

9

高起的名為"納音"安鳳足處亦留實木,外如半月形
內作方孔的名為"足池",一名"鳳腿"尾盡頭的中間所
留實木另開一池稱為"韻沼"也比槽腹深些。兩旁的
實木為尾實"肩"下腹中設一圓柱頂住面底曰"天柱"
腰下方的曰"地柱"天柱位在三四徽間,一作當"龍池"
上一寸二分"地柱"位在七、八徽間,一作在"龍池"下一
寸五分。琴腹的部位大致如此。附圖註明於下:

琴 腹 圖

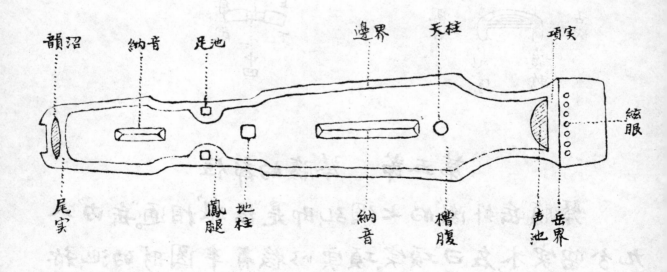

第六節　琴体的尺度

琴的長度,文獻所載,頗不一致。史記云:"琴長八尺一寸",風俗通云:"琴長四尺五寸",惟世本謂"伏羲制琴長三尺六寸六分"。雖古今尺的長短不同,但与現时常見的琴和流传到今日最古的实物唐代雷威所斵的"鶴鳴秋月"琴,大致無多差異。又琴苑要錄中所載北宋时琴書收錄的斷琴記(斷字恐是斲字的訛誤)裏面的琴制,是採取唐雷威張越所製的琴作為模式,以琴身長三尺六寸為準。又南宋太古遺音及琴苑須知兩書內所記的琴体尺度,是取伏羲制為正長三尺六寸六分。而宋碧落子斷琴法也是用伏羲制,並取名家的琴合於古制的,參考為式,定為長三尺六寸六分。所以從琴苑要錄以下這些记載,都是比較現实可信的。兹根据上述各家所紀的尺度,和現时存見的唐雷威琴,用市尺比量相差不遠,列述於下:

斷琴記琴身長三尺六寸,碧落子和太古遺音琴全長三尺六寸六分(現存唐雷琴同)。

自額至岳長二寸,(現存唐雷琴一寸八分)。

岳厚三分,高四分,(現存唐雷琴岳厚同,高岳五分)。

自頭至肩長一尺,(現存唐雷琴長八寸七分)。

琴中央自臨岳至龍唇極處,長三尺四寸三分,(現存唐雷琴長三尺四寸四分)。

兩旁自岳至冠角,長三尺三寸,(唐雷琴長三尺四寸同五分)

額自舌橫量闊五寸二分,(唐雷琴五寸八分)。

舌穴直闊六分,橫闊二寸六分,深一寸二分,安木舌在內,(唐雷琴直闊同,橫闊三寸二分)。

承露前闊五寸一分,(唐雷琴六寸五分)。

絃眼自一至七相距三寸七分,(唐雷琴三寸八分)。

岳後入項處闊五寸,(唐雷琴五寸五分)。比嶽收煞二分。

頸項中央闊四寸,(唐雷琴四寸八分)。

岳流自項中至臨岳逐漸低三分半,(唐雷威琴同)。

12

肩阔六寸,(唐雷琴　　阔七寸　　)。

自临岳至上腰长二尺零二分,在八徽下半寸,(唐雷琴　　长二尺三寸上腰阔六寸)

自上腰至下腰长六寸二分,在十二徽上半寸,(唐雷琴　　上腰至冠角一尺一寸四分)

第一篇

总规

腰中阔四寸一分,(唐雷琴阔五寸　　)。

尾阔四寸,(唐雷琴四寸四分)。

龙龈横长九分,(唐雷琴一寸二分)。

龙龈阔三分,(唐雷琴同)。

琴前端舌处中央面底共厚一寸二分,(唐雷琴一寸一分五厘)。

两旁连护軫共高二寸四分,(唐雷琴一寸)。

承露两旁各厚九分,(唐雷琴厚六分)。

岳后並项中两旁各厚一寸一分,(唐雷琴岳后九分半三徽处两旁厚七分,三徽三分处外厚五分内厚四分半)六

肩处两旁各厚七分,(唐雷琴肩项相交处厚一寸肩边一寸零五)。

中徽处两旁各厚六分半,(唐雷琴外七分内六分半)。

十徽处两旁各厚六分,(唐雷琴同　　)。

尾后中央底面收煞共厚一寸二分,(唐雷威

13

琴　　厚一寸一分)。

　　軫池長四寸闊七分,(唐雷威琴長四寸半闊度同)。

　　龍池長七寸,闊一寸二分,貼格在内,(唐雷琴長六寸七分,闊九分半)。上起四五徽間,(唐雷琴正起四徽)。

　　鳳沼長三寸七分,闊一寸二分,貼格在内,(唐雷琴長同闊九分半)。上起十徽十一徽間,(唐雷琴起十徽下四分)。

　　腹深七分,(唐琴從龍池中心量下深八分半)。

　　尾空深六分,(唐琴從鳳沼中心量下深七分)。

　　上面所用來比量的<u>唐雷威</u>所製"鶴鳴秋月"琴,為現在唐琴中音聲最好的曠世名琴,所以特將它精密較量,詳細紀錄,以為造琴尺度的標準,实較僅依傳统琴譜互相特錄者,為切合实際可信。

第七節　徽位的安定

　　琴的"徽"通常是用海螺海蚌的外壳製成,也有用金玉瑟瑟等質製的。共有一十三個,都是圓形,中

14

央第七徽最大，直徑約市尺三四分，左右的徽以次遞小。六、八徽大小同，五、九徽大小同，四、十徽同，三、十一徽同，二、十二徽同，一、十三徽同。它的安定方法，是從"宣聲"長度（即絃音的起止，也就是岳內隙至龍齦）折半取中為七徽，又名中徽。由七徽左右各折半取中，為四徽與十徽。自四徽至岳，自十徽至齦，又各折半取中，為一徽與十三徽。於是又取絃音起止勻為三分之界，為五徽與九徽。自五徽至岳，自九徽至齦，再各折半取中，為二徽與十二徽。於是再取絃音起止勻為五分之界，則為三徽、為六徽、為八徽、為十一徽。通常十三個徽位就完全定好了。

第八節 絃絲的規格

琴的絃是用蠶絲製成，共有七條，今稱一、二、三、四、五、六、七（絃）七。古稱宮商角徵羽文武七絃。一絃（宮絃）最大，以次至七絃（武絃）最細。古時一、二、三絃除絃心外，另用絲橫纏，今則四絃也用纏。且古今傳述製絃絲綸數也有不同，據現在文獻中可考的，從六朝到南宋，絲綸數雖異，卻是一貫用的遞減加纏的方

15

法。到了清代就将三分损益求律的方法附会用到丝缩的数上去了,並且用了三分损益的缩数之後,又另外加缠不但丧失了優良传统而且很不科学,就对於所附会的三分损益的说法,即不转绕换调,也就巴经自己破坏了。兹撮要将古今绕法各錄一例於下,以見其概。

北宋宋琴書所记的造绕法:

第一绕用一百二十綜(五絲為綜)分四股打合成用紗子缠之(紗子用五綜,下同。)

第二绕用一百綜,分四股打合成,用紗子缠之。

第三绕用八十綜,分四股打合成用紗子缠之。

第四绕即第一绕不缠。

第五绕即第二绕不缠。

第六绕即第三绕不缠。

第七绕用六十綜。

每绕長五尺。

南宋太古遗音所记造弦法：

大琴弦：

宫弦二百四十纶，匀为四條合成，与纱子用药和膠同煮熟，下同。(蠶吐的一繭一絲，以十二絲为纶)

商弦二百零六纶。

角弦一百七十二纶。

徵与商同。

羽与角同。

文弦一百三十八纶。

武弦一百零五纶。

自宫至羽各次弟降三十四纶。宫商角三弦经过一法徵弦也。德，用文弦为胎。中琴弦用武弦为胎。

中琴弦：

宫弦一百六十纶。

商弦一百四十纶。

角弦一百二十纶。

武弦一百编。

自宫至武各次第降二十编。

小琴弦：

比中琴弦又次第降二十编。

缠纫：

大琴弦用七编，中琴弦用六编，小琴弦用

五编。煮熟。

清和琴苑心传所记造弦法：

宫弦二百四十三编。(以襄吐的一蘭一缫，

十二缫为编，打煮缍同太古遗音)

商弦二百一十六编。

角弦一百九十二编。

徵弦一百六十二编。

羽弦一百四十四编。

文弦一百三十八编

武弦一百零二编。

自宫至羽皆次降第宫商角徵四弦缍过纺

羽文武三弦不缍旺院原证五黄锺损益之数

而三之也。(即以三乘宫商角徵羽原分数)

<u>遗录与右斋所记製絃法</u>

中清絃：

一絃一百零八编。打蒙绳法同态右遗音。

二絃九十六编。

三絃八十一编。

四絃七十二编。

五絃六十四编。

六絃五十四编。

七絃四十八编。(以蚕吐一茧一絲十二絲为编)

太古絃：

每絃加二成。

加重絃：

每絃加五成。

中清絃每副重约三錢五分，太古每副重四

錢二分，加重每副重五錢二分。(按此是用三分

损益律的本数為编数)

琴音的美恶，固然是在於琴体製造的工挫而

第一篇　總規

绒也是直接关系最大的部份,应该如何来解决绒
纶单位和频率直径的正确关系,达到制造比较理
想的琴绒,还有赖于制绒工人在传统造绒法的基
础上,通过细缄的工作和科学研究的帮助。

第二章　　古琴的装备
第一节　搓绒穿轸法

　　"绒"又叫做扣,用它来扣住绒是绒线或丝线做
的。每副约用三钱匀成七束,长以三尺为度。每束两
端以一端另用一整线紮住拴在一个固定的小椿
上,或令一人对立在左,捏住一端自捏一端用左右
两手的大食两指将线颈向内向左搓旋,渐渐搓紧。
(但须注意不要搓得太紧,太紧了穿轸后不受扭)紧
后将它对中折转,两端併齐捏住,任两股自旋如绳,
另用绒线扦两端併齐属紮紧,使勿退鬆,便成为绒
扣了。

　　"轸"通常用紫檀花梨黄杨等坚木所制,也有用
玉石犀角象牙等物做的。长约一寸五六分,为圆形
或六稜,有顶颈底三孔。穿轸的方法,以绒扣折转的

頂端用舊乇绲一段(約長八寸)貫入,折转併齊,將此舊绲由軳的"底孔"穿入,從"頸孔"透出,帶出"絨剳",咽軳"頸"左方旋绕作圈套枒"軳頸"交股屬左上右下,再將此舊绲穿入"頸孔",透出"頂孔",帶出"絨剳",然後頸尾抽緊,就成功了。附圖詳明於下:

絨剳圖

折转頂端

穿軳圖

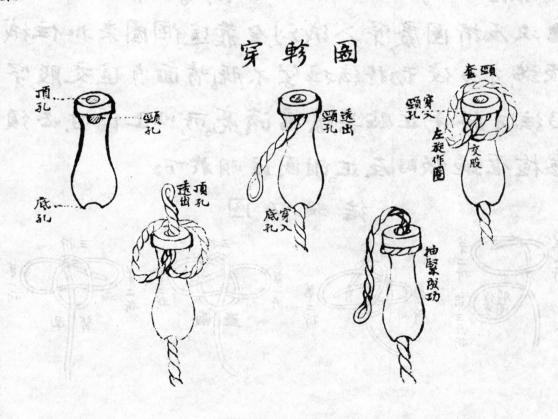

21

第二節　結蠅頭上絃軒法

"蠅頭"就是絃的一端打上一個結子,其形式,左右有两個圈眼,正中有一直鼻,好像蒼蠅的腦袋,所以名為蠅頭。七條絃每條都要結一個蠅頭穿入俄軨扣住,使絃不致脫出。結法以絃頭寸許,两次靠內折轉,第一折絃頭向右,第二折向左,用左手大、食两指捏住,再以絃的後段反折向外作一交股圈套於一、二两折轉當中,將絃收緊,便結成如蠅頭了。以当中直鼻(有的)為正面,两股相交的為背面。直鼻之下,正当第三次反折圈屬穿入俄軨,全靠這個圈来扣住絃扣頂端,才可使勁將絃拉緊不脫。正面有這交股,穿軨的絃才較平正貼合,裝書清亮。所以上絃時,必須注意檢查蠅頭的反正,附圖詳明於下:

結蠅頭圖

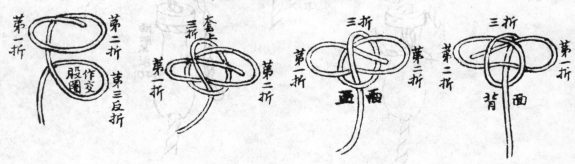

绒剅的上法,是先以每條绒剅绒尾按照应上的绒位次第,從承露上的绒眼穿入,由轸池内的轸眼透出,再贯入穿好轸的绒剅顶端,又從轸池的轸眼穿入,直透承露将绒剅拉出,引至岳山内際為止,毋過不及。若有長短,须就轸頸孔将绒剅伸缩收放,使其合度。即将绒抽至蝇頭,与绒剅扣緊,使正面向上,背面貼岳山,然後将琴頸向下,尾朝上（琴面向左底向右）倒竖於地（最好即用绒剅的尾子曲折墊着琴頸）以绒尾繞於布帕,右手牵過龍齦口直至雁足界下用力下隆拉緊,拉时左手更於琴面用大食兩指揑绒推送向齦,以助右拉之力。左手撥绒試音,緊慢合度,再以左手用力攀壓琴尾,右手将绒緊拴於雁足,勿使退鬆。凡绒初拴,必须緊貼琴底,毋稍離空,以便拴畢時即将绒尾插入拉下,不用打结。

第三節　上绒的程序

傳统的上绒程序,是先上五绒,依次六绒七绒,這三條绒逐一都（拴在）右邊一個雁足上（拴法是　　将绒從兩雁足的中間揽住雁足,由内向外纏绕）再上

一、二、三、四絃逐一拴在左邊一個雁足上。(拴法也和五、六、七絃一樣)這因為七、四兩絃用它的時候較多，絃容易斷，後上拴在外面，便於更換。

五絃既是最先上，就須先定它的音高，所以五絃上的鬆緊程度，以散音與洞簫自吹口數下的第二孔，即前面第一孔小工調的工字音相合為度，也就等於西樂定音管A管的音。此為不鬆不緊的程度，如較此為鬆，列上至一絃太慢无声，較此為緊，列上至七絃太急易斷。照此標準定音上好的七條絃，即是三絃為宮的正調(等於西樂的下調)五絃上準後，次上六絃它的鬆緊程度，以左手名指緩按五絃十二徽，大指撥六絃散音與五絃按音，試其兩相應否。(相應就是一按一散兩絃同聲而成仙翁二字，也就是兩絃和聲音程同度)如十二徽不應，而應在徽上，則六絃太緊宜鬆，若應在徽下，則六絃太鬆宜緊，必求其應於十二徽為準。繼上七絃，則按六絃十三徽取應，試法同六絃，此五、六、七三條絃上好了，然後再上一絃，即按一絃十三徽與七絃散音相應，如應

24

在徽上，列一弦宜緊，應在徽下，列一弦宜鬆。這因為所接的是後來未它的弦，所以与前試六、七弦相反。次上二弦，按一弦十三徽与二弦散音應，試法同六、七弦。継上三弦，按二弦十二徽与三弦散音應。末了上四弦，按三弦十三徽与四弦散音應，試音都和六七弦一樣。於是七條弦都上好了，不過新弦初上，其性未它，最易退鬆，上時宜於稍緊，等它退鬆下來，自然合度。最好一二日連續再上兩次，就它性了。或先用物器將弦綳緊幾天，使它它性，然後再上，就更為佳妙。附圖如下：

上絃正面圖　　上絃背面圖

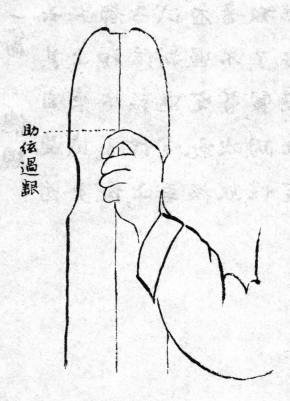

助絃過銀

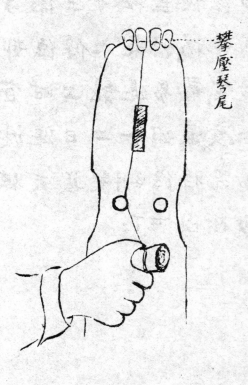

攀壓琴尾

26

第四節　間勾調絃法

"間勾"就是隔絃一挑一勾，分"大間""小間"兩種，隔兩絃的曰"大間"，隔一絃的曰"小間"。傳統的調絃法，大間小間都要用的。調法有三種，即"散調""按調""泛調"，通常是先用"按調"，次用"泛調"，最後用"散調"，但經過"按調""泛調"的次第詳校定之後，絃音業已準確，"散調"往往就不一定用了。而且"散調"非有較強聽覺訓練好耳力的人，是不容易聽得準的。所以按泛的種調法，是主要的，"散調"不過是一種輔助的辦法而已。

"按調法"傳統的習^(慢)是先從五絃開始，五絃的音高，按正調定三絃為準，簫小工調的"上"字(即等於西樂的下) 那麼五絃的^(的)散音　就應^(先)合準洞簫小工調的工字音，或定音管A管的音。然後以左手名指按五絃十徽，右手先挑七絃散音，後勾五絃按音，以取仙翁二字同聲相應。(即兩絃和聲音程同度)如應在十徽以下，是五絃音高，七絃音低，應在十徽以上，是五絃音低，七絃音高，因五絃是已定準的絃，以後就以它為主，不能移動，其應緊應慢祗可將來定的

七絃来緊慢了。這樣七、五絃的挑勾,就是上面所说的小间調絃法。五七兩絃调準,次用左大指按四絃九徽,右挑七絃散音,勾四絃按音相应。其应緊应慢,祇可將四絃轉轉,不能移動七絃,因為七絃也是已定準的絃,又要以它為主。(以下類推)這樣七、四絃的挑勾,就是上面所说的大间调絃法。又次左名指按四絃十徽,与六絃散音挑勾相应。又按三絃十徽八分与五絃散音相应,按二絃十徽与四絃散音相应,按一絃十徽与三絃散音相应。(按一絃应換中指)至此七條絃都已调遍了。更用左大指按四絃九徽应七絃散音,按三絃九徽应六絃散音,按二絃九徽应五絃散音,按一絃九徽应四絃散音。又或用名指按二絃七徽,托七絃散音,勾二絃按音相应,中指按一絃七徽,托六絃散音,勾一絃按音相应。是這樣交互錯綜,不避煩瑣,其目的在求得絃音的十分準碻。

　　泛调法,按音调過,再用泛调,也有小间大间兩種。遷是先從五、七開始,以左大指浮點七絃九徽,名指浮點五絃十徽,右指挑七勾五,兩絃相应,次又如

法调六、四两绝，四、二两绝，三、一两绝，皆得同声仙翁二字。(惟有五、三两绝不用，其理由详後音律篇。)也就是两绝和声音程同度，这就叫泛音小间调法。又用左大指浮点七绝七徽，名指浮点四绝九徽，右挑七勾四两绝相应，次来如法调六、三两绝，五、二两绝，四、一两绝，皆成同声仙翁，遣就是音程同度，这就叫泛音大间调法。泛音调绝，遇有高低微差，仍当随时挣整，使它叶合。

敬调法，也是以五绝已定弹的音为主，从它闹姓着手调，右敬挑七绝与敬勾五绝取得道"二字相生的应声。因五绝是角音，七绝为羽音，羽生角，即西乐6、3和声音程纯四度阔像，次敬挑七绝与敬勾四绝取相生的应声，四商七羽，商生羽，即西乐2、6和声音程纯五度阔係。又次敬挑六与敬勾四取相生的应声，六徽四商，徽生商，即西乐5、2纯四度，敬挑六与敬勾三相应，三宫六徽，宫生徽，即西乐1、5纯五度，敬挑四与敬勾二相应，四商二羽，商生羽，即西乐2、6纯五度，敬挑三与敬勾一相应，三宫一徽，

宫生徵，即西乐 1. 5 纯五度，散挑四与散句一相应，一徵四商，徵生商，即西乐 5. 2 纯五度，於是七條絃已教调遍了，仍旋是小间、大间交错使用的方法。

凡鼓琴未正式弹曲操之前，必先调絃，絃调妥准取音自諧和，是絕對不可忽略含糊過程的禮记上说的"不学操缦，不解安絃"就是這個意思。

第三章　演奏規範
第一节　琴位的安置

古琴是多絃樂器，体長面廣，非如三絃琵琶，能抱置懷中演奏，必須置放桌案之上，才能按弹自如因此置放的方法，就有一定的式樣。

琴首在右，琴尾在左，凫掌与軫置入案頭開孔之内，雁足置於案面之上，這是用特製琴案置放的方式。如無特製琴案，藉用普通几案的时候，則凫掌与軫却要垂懸案側，離案約當三四指寬的空间，便於轉軫。琴身宜靠案邊，不置案中近人身体，便於下指。頸和雁足的处更另设琴薦襯墊使其平穩，按弹着力时，就不致推動。琴薦用綢或布製均可，長五六寸。

寬伯二寸,內裝粗砂,厚薄適宜,密縫使不漏砂。這也是必不可少的設備。

第二節 坐位的姿式

坐位宜較常用的椅凳稍高,琴案則宜比常用的几桌稍低,椅案位置的角度,以入坐後身胸離案約半尺為標準。心對琴五徽之間,若偏於右,則左手按至十徽下尤其至徽外時,勢有不及。如偏於左,則按至二三徽時勢又拘強。所以心對五徽間坐,為最適中,左按右彈,咸極方便。至於全身姿態,則頸要端正,不可低垂,頸要伸直,不可偏歪,肩要匀平,不可斜聳,背要豎起,不可鞠曲。兩肘兩腕,為按彈運動的樞機,肘須舒展,腕須懸空,不可夾緊,或靠倚琴面。而陳兩足為撐支全身的接點,膝須開張,足分八字,不可並連,尤戒箕踞。凡此種種,都宜出於自然,又不可因此而形同木偶。否則不僅形態看難,而且手指運用,也會連帶不靈。要在神明於規矩之中,而不為法度所拘束,自能合式。

第三節 按弦的宜忌

演奏时不僅五官四肢的形態動作有一定的規範就是精神思想呼吸都不能散漫麄野才能達到妙境尤其在初学的时候必須首先打好基礎習練純熟以免日久習慣成性難以更改古人於此清規戒律極多兹特所宜所忌擇其最關重要者條列於下学者必須时之自省注意糾正自然就範了。

1. 精神要寧靜身体要端正不可浮躁歪斜。

2. 思想要純潔情意要專注不可雜亂散漫。

3. 呼吸要勻调視聽要集中不可麄暴放縱。

4. 手指動作要简靜不可繁亂用指又須甲肉相兼甲多則声音焦燥肉多則声音濁而用之其声自然清润激切。

5. 兩手用力都要不覺不可努張過度輕要不浮重要麄不

6. 大指按絃不可以食指揑住作圈帮貼用力不可張開虎口。

7. 名指按絃要求節凸出不可四下四下称為折指按不能堅又不可以中指壓於其上帮

32

貼用力。

8. 食指弾絃,大指雖可抵送,但不可搉緊,致不活動。

9. 左右手指取勢,要文雅美觀,左手各指不可粘連伏於絃上,右手各指不可握拳靠在岳邊,兩手小指雖棄不用,但要伸直,不可屈曲。

10. 形態雖要嚴肅,不可極度緊張努目張口。動作雖要活潑,不可流於油滑 打花 取媚。

第四章　按譜　方法

古琴的曲譜從明初起,被保存下來的,按近年中央民族音樂研究所徵集和調查所得,譜集方面達一百四十四種之多,其中略去重複共有三千三百六十五個不同的傳譜,六百五十八個不同的傳曲,數量真不算少。然古人所製的 這些 曲操前代或 早失傳習,前代所遺的這些譜本,今時又不能盡行演奏。推原其故,皆由於譜法不明,按絃非易。過去彈琴的人們多僅能謹守師承傳授的那些曲操,很少有新的增加,一再傳後,累减愈少,師資益乏,古譜

愈多人能彈，並且還有人說明代的琴譜，多多該按彈等於死譜，像這種情況，若長此下去，欲古琴不成絕響，又如何可得呢。現在我們既決心從事古琴的研究學習，就應該急起直追，不惜心力，不避艱苦，在現存有譜的古琴曲中儘量發掘，按譜習彈，實行演奏，不僅是死譜得慶再生，並能取其精華去其糟粕，使民族藝術優良傳統的古琴音樂，在實踐方面的活動和表現，能夠更豐富更發揚。

按譜的方法，前人很少道及，惟清末浦城祝桐君先生与点齋琴譜所論最能得其要領。茲根據原義，加以引申補充，分為九節，列述於下，俾初學入门之後，漸進按譜自習，能夠有所取法，不致望洋束手。

第一節　專一心志

初学彈琴，得有師承，口講指授，自能易於引上軌道。按習古譜，既未註音點拍，又無師友可以就正，則完全出於自己的功夫，難於従師学琴十倍，很多琴家常説，打譜所費的功夫比作曲的功夫還要大，的確是深知艱苦之言。所以按譜自習，用心尤不可

不专。凡操谱必须心手耳目四者兼到,心先主静,不要为外物所扰;目视分明,将谱字辨别清楚;手按准准位,不草率含糊;耳听聪灵,不依稀髣髴,才不致差之毫釐谬以千里。又必有恒持久,勿畏难灰心半途中止;勿犹疑不决,见异思迁;勿性急逞能,欲速不达;勿重量轻顿,贪多务得。果能如此则若耐烦日积月累,自有水到渠成豁然贯通的一天。

第二节　严守指法

琴谱指法原是用它来表达意境音声的技巧,所以析及细微,並非故为繁难,因为非如此演奏出来就不能入妙。流传的指法减字,各家谱集大要相同,此间或有些小差異的解释,所以必先明了你所採用的这一家谱中减字取音各法,然後按弹它的曲操,才得像它原来的音節。若弹甲谱的曲操而用乙谱的减字取音,那就對於它有些小差異解释用法不同的,势必音節相悖而不合,按谱时必须严守它的方法。凡抹挑勾剔吟猱绰注之数,务要字之分清,不可稍有牵混假借,忽略過去,才不失前人作曲原

意若指下糊塗一片,又何能得出妙意。至於師心自用,妄為增减,則尤所切忌。

第三節 辨別音調

古曲取音,颇多奇特,用清用變轉調借均,未可一概而論,按谱時當先辨别它是用甚麼調,再審察調中五声清變的位置,有不合的,就求之借調轉調之間,如仍不合,這才是微兮有錯誤,才可以根據音律將它更正。若不加細察,貿然改易,勢必以此調的曲操,彈成彼調的音韻,見笑方家,貽譏大雅,清代琴家改古人的谱,有時還不免有這種毛病,初学的人,就更应該注意慎重了。(如"碧天秋思"這首琴曲,春草堂琴谱定為不緊五絃的借調,琴簫合谱又定為不慢三絃的借調,二者必有一误。又如春草堂琴谱對於琴曲轉調用清變的,都改為正声,大失原曲意味,即是上述毛病的例子)

第四節 註念工尺

宫商角(徵)(变)徵羽变宫七音,即俗樂上尺工凡六(合)五(四)乙七字(也就是西樂简谱的 1、2、3、#4、5、

6、7七個唱名)這七個字名為声字。自唐宋燕樂一直到今日的崑曲亂弹等曲谱剧本,都是用它作音階的標準来歌唱演奏,实在是我國民族音乐中膾炙人口,慣聽入耳的一種優良传统的声字。清代琴谱中如琴谱諧声(琴箫合谱)和琴学入门所載的琴曲,多有註明工尺板眼的。而近時的琴镜更每曲都註明了。初学按弹古谱,最好採用這种方法,先辨明這曲的每一個减字的絃、徽屬於何音,(查對後面音律篇中各调各絃按法五声清变声字表)註出工尺声字,或譯成简谱唱名。再按照谱上的句讀缓急,反覆念唱合拍,自可抑揚成趣得出節奏。勝於專從指上用工,確有事半功倍的效果,实為按習古谱的捷徑要訣。

第五節　審定節奏

琴曲的節奏,最為難定,用歷来传刊的谱本,對此都没有顯明的標誌。然而悉心從指法中去鑽研,也就可以得到節奏的大概。比如抹挑勾剔都是正音,当以一声為一板,輪逍歷鎖滾拂都是連音,当以

37

两声或数声为一板，罨、捣、爪、带都是过音，当以一声为半板。吟、猱、撞、唤、上、下、进、退都是余音也当以两声为一板，或一声为半板。一句之后和大息少息，是音的休歇，就当留一两板或半板。遇有一板半板相接的，就当用套板的方法来过度它。虽其中变化多端，然根本不能出乎上述这些方法范畴之外。知道了这些方法，更以谱上原注的急缓连顿各法去参定，再将注出工尺声字或简谱唱名，按取拟它的板眼点出，反覆唱拍斟酌，则一句数句间的节奏就成功了。由此而推及全曲，首尾宜缓而多用跌宕，中段稍急以归正板，又为一定的方法。至其总诀惟以熟习久练为主。因为习而不熟，虽明知板眼仍不能弹。练之既久，即无板之中，也有天然节奏。熟能生巧，磨棒成针，总要肯下功夫，才得有所成就。

第六节　分析句段

琴曲也和文辞一样，有句读，有段落以为起承转合。然不必以谱中断句分段为限，当知一段更可分为数段数句，也可连成一句。按谱时，仍就指法节奏

奏中去尋求。如用"搯撮三声"或"摘潑剌、潑剌伏"的，都是段落间的"结束声"。用"仙翁"二字的"同声"或相生的"和声"的都是句读间的"歇尾声"。用"少息、跌宕"等则又是一句中的读句。段既明，然后审察它的起伏照应，分别它的聯断疾徐，下指按弹自然气息流暢脈絡分明，而有始有终，有條有理了。

第七節　参合谱理

凡著名的琴曲，多互见於各家谱集，其间每有繁简的不同，如"風雷引"這一琴曲，太還阁琴谱用两"潑剌"，自遠堂琴谱加至十餘潑剌。又如"瀟湘水雲"這一琴曲，诚一堂琴谱用无数指法，自遠堂祇用"往来吟"就賅括了。(其删改数句数段的，不在此例。)又同一指法，用起来也不一樣，如"全扶、半扶"，太還阁诚一堂用如实音的潑，五知齋、自遠堂用如实音的輪，理性无雅则为勾、挑两弦或一弦，彼此的意義趣味，竟大不相同。凡此固当守定一谱，然遇按弹音節不易確定的时候，就不妨集合其他谱本来参証，審查它的異同，判明它的闗键，以收事半功倍的效果。但

不可互相更改,致失本来面目。

第八節 遵從派別

琴曲流傳各有派別。如"中州派"高古端嚴,"浙派"清和靡曼,"蜀派"峻急奔放,"廣陵派"鏗鏘繁促,"虞山派"清微澹遠,其風格意味各不相同。所以按習某一家譜本的琴曲,当先知道它是屬於那一派,然後遵從它這一派的風格意味,是应用剛,用柔,或缓或急,細緻的体會去彈出,才能够融洽无間。不然强被以就此,貌合而神離,終歸是不能盡善盡美的。

第九節 揣摩旨趣

彈琴以揣摩旨趣為最難,而又以揣摩旨趣為必要。琴曲之所以可貴者,非僅在鏗鏘悦耳這一點而已,為其能遠萬類的神情,發人心所感应,以成其為精萃獨到的音声。如"洞天春曉"的雄渾高古,"溪山秋月"的疏野超逸,"羽化登仙"的冲淡曠遠,"胡笳十八拍"的悲慨委曲,"瀟湘水雲"的縹緲縈迴,"梅花三弄"的恬静清幽,"憶故人"的纏綿悱惻,"陽関三疊"的惋戀凄清,"流水"的驚險雄肆,"漁歌"的悲壯淋漓,"長門怨"的悽

慷怨慕"广陵散"的慷慨激昂"秋鸿"的健劲豪放。那一曲不是本着它特有的旨趣,而各擅其场。按谱而欲得其奥妙,先须审题旨,察曲情,明了它的体用,知道它的正变,设身处境,想像揣摩。既已得之,则更求心手的相应,等到习练纯熟,功候精深,自能形神俱化,绘指而忘,而妙不可言了。

二篇 指法

第二篇　　指　法

古琴是一种没有品柱的丝乐器,必须拨弦抑按才能发出声音。又必须有拨弦抑按的技巧,才能发出美妙的声音。它的音,有散、按泛三种,弦有七条,部位有上中下三准,音律是非常浩繁的,既不能都用"声字"纪写,且抑按弦拨时非有一定的法则,更会应接不暇,参差错乱而不成音节。非如箫、管、笙、笛的孔有定位,三弦二胡的取音单简,可以信手自如。所以古人定立左右手"指法",就是指示按弦的准则的。而"音位节奏"也就统括其中,传谱按曲,全赖有此,操缦者能可不以此为当务之急吗?

相传指法创自战国时齐人雍门周,后经唐代赵耶利的修订,然都是用文字述说,不胜其繁。至唐代晚期的曹柔创作"减字法",以简笔省文造成减字,结合数个减字为一整体"指法谱字",而一整体指法谱字之中,两手的运用,徽弦的位数,无不备具,流传至今,莫能改变,真是大有功於琴学。

近世所传名家琴谱卷首无不载有"指法",大

同之中，常有小異，且多不分數次，解說不詳，漫无系統者特薈萃羣書，詳為考訂，凡現侍曲操中通常应用者，各依類列，分為右手指法譜字詳釋，左手指法譜字詳釋，音位譜字詳釋，節奏譜字詳釋，通用譜字詳釋五項，列述於下：

第一章　　右手指法譜字詳釋

右手彈絃，以大（第一指）食（第二指）中（第三指）名（第四指）為用，祇有小指（第五指）禁而不用，所以名叫禁指（小指雖不用，但必須伸直，以助那四指之為）。彈絃的方向，向身彈叫彈入或入絃　向徽彈叫彈出或出絃　因為身在內裡，所以叫做入，徽在外面，所以叫做出。彈入的名稱曰擘（大指）抹（食指）勾（中指）打（名指）彈出的名稱曰托（大指）挑（食指）剔（中指）摘（名指）共稱八法。

　　這八法又因單彈一絃，雙彈兩絃，連彈數絃的用處各有不同，所以又有"涓""輪""鎖""鼓""潑""剌""滾""拂""索""鈴""打圓"種種辨別。至於"取音"總不外乎輕重疾徐四字，而又以虛靈無碍出之，即為得法。

46

弦绫的地位平常多在"岳山"与"一徽"的当中。譬
如泛音以清劲为主,弹的时候,不妨稍近"岳山",按音
在"上弹"不宜激烈,弦的时候,不妨稍近"一徽",這又当
知所变通,不可執一而论。

第一节　　一绫单弦法指谱字

尸　即是"擘"字的减字体式,大指向身弹入曰
"擘"用擘的方法,要将大指倒豎,甲尖着绫而入,纯取
甲音,宜稍微用力,又不要有用力的形態。琴曲裏面
用"擘"的地方不多,祇在曲操结尾时用它来应"收音"
的"大撮"。

毛　即是"托"字的减字体式。大指向微弦出曰
"托"用托的方法,也是将大指倒豎,中、末兩節伸直指
頸靠绫而出,不輕不重,得甲肉各半的音。托法多用
於六、七绫,所以便於和相隔较遠些的一、二绫取应。
有用"仰托"的减字体式作"仸"是令大指仰天托绫放
出,伎绫擊琴面,其音嫌太粗厲,毫甚意趣,间或於激
節裏偶然一用,也必须不輕不重,取得清脆之声,方
才可聽。

47

木　即是"抹"字的减字体式,食指向身弹入曰"抹"用抹的方法,食指屈曲根节,伸直中、末二节,指头着弦中锋平正弹入,不可斜掃,又不可太重,太重则出音浊,而且容易使弦撲面,也须不轻不重,甲肉各半才能取得清健的音響。(勾、打弹入皆同)

乚　即是"挑"字的减字体式,食指向徽弹出曰"挑"挑法,食指屈曲^{根的}中节,用大指尖微抵食指头,挑时^{並微運腕力}大指伸直,将食指向前推送,以伸缩靈活为妙,指须从空懸落,挑以甲尖(剔、摘弹出皆同)又要用力不觉,须堅实而不猛厲,才能得清健的音響;若傍弦搀挽,手法失势,就出音柔弱涵浊了。

勹　即是"勾"字的减字体式,中指向身弹入曰"勾"勾法,中指屈曲根、中二节,堅直末节,用指头抵弦,甲尖勾入,古谱所谓重抵轻出,就是说宜重下指而轻出弦,才得中和無偏重偏轻的弊病,所以也要纯用正锋,不可斜掃,又不可使甲尖打着琴面。

舄　即是"剔"字的减字体式,中指向徽弹出曰"剔"剔法,中指微屈中、末二节,甲背着弦,下指不可太

深,太深就会滞碍;不可太刚,太刚就会粗暴。指必须悬空落弦,才能得灵动之概,又须正锋弹出,得声才清和浑厚。或剔出抵着前弦,也是指病,务当避免。

丁 即是"打"字的减字体式,名指向身弹入曰"打"。打法,名指微屈根节,竖直中末二节,指头着弦,由根节运动,与"勾"微有不同,多用于一、二弦,因弦位距身较远,用名指取其便利。古谱每于前一声用"勾"之后,次声即用(来势)"打"和用"勾"的作用还是一样,近今的琴谱里面,就完全用"勾"来代替,而将"打"法之形湮没了。实则因为名指的运用较难得力,不若用中指灵动的缘故。

亐 即是"摘"字的减字体式,名指向(微)身弹出曰"摘"。摘法,名指屈曲中节,竖直末节,用甲背向外出弦,运动也在根节,须要伶俐。名指的末节最难竖劲,必须习练得推摇不动为妙。"摘"多用于"滚""轮"的指法里面,详见后。

杰 即是"抹挑"两字连写的减字体式。食指于同一弦上连弹两声,一入一出,先"抹"后"挑",与单独用

"抹"或单拷用"挑"指法的运用相同,缓急有别。

　　写　即是"勾剔"两字连写的减字体式,中指扵同一绘上连弹两声,一入一出,先"勾"后"剔",也与单用时的缓急有别。

　　哥　即是"打摘"两字连写的减字体式,名指扵同一绘上连弹两声,一入一出,先"打"后"摘",也和单用时的缓急不同。

　　叠　即是"叠涓两字的减字体式,同一绘上"抹"勾"急弹两声,食中两指连叠相逐,(先"抹"後"勾")取音连贯清润,如涓々滴水的意思,琴谱或单作丞"或单作厶"均同。有些古谱裹还有写作"益"或"兴"的,那是用"蠲"字来减写的体式,也和涓"用法一样。

　　夸　即是"抹勾"两字的减字体式,也就是"叠涓"的别名。一说"抹勾"取音,比"叠涓"稍缓。

　　今　即是"轮"字的减字体式,同一绘上"摘"剔"挑"次第向徽弹出,连得三声。轮法以名中食三指並齐夹照,微屈中节,使指爽侧傍绘际逐一连发,纯在指力坚劲,取音清亮圆活为妙,轮有缓急,随曲中节奏

而定。

󰀀 即是"半轮"两字的减字体式同一绘上摘"剔"次第弹出,连得两声,名"中二指"用法如全轮也有用"剔""挑"次第弹出的

󰀀 即是锁字的减字体式。同一绘上用食指"抹""挑""抹"急作三声。也有用"挑""抹""挑"的。

󰀀 即是背锁两字的减字体式同一绘上先"剔"随即"抹""挑"急作三声。锁法,以中、食两指兼绘,将中指放在绘的内侧食指放在绘的外侧,迅速纽转如锁环相连,因其与"锁"的用指不同,所以名为"背锁""背锁"不得法两指相碍音不能出。要在中食两指用甲尖着绘,不可深入,即能灵动,得音清亮也有先"挑"随即"勾""抹"的,弹法相同又有先"勾""剔"缓连,再"抹""挑"急连得四声的。

󰀀 是"小锁"两字的减字体式即是锁。

󰀀 即是"反锁"两字的减字体式。

󰀀 即是"倒锁"两字的减字体式。这二個指法谱字,都是"背锁"的别名,各谱探用一種方法皆同。

夵 即是"短鎖"两字的减字体式。同一绖上先"抹""勾"慢弹二声,"少息"再加"背鎖"成五声。也有作抹挑"抹""勾""挑"的,又有用"抹""挑""抹""挑""勾""剔""抹"七声的。

焍 即是"長鎖"两字的减字体式。同一绖上先"抹""挑""抹""勾"四声缓连,"少息"再加背鎖成七声。有再加"抹""勾"於上作九声的。又有用抹"挑""抹""勾""抹""挑""勾""剔""抹""挑""勾"十一声的。

夵 即是"大鎖"两字的减字体式,也就是"長鎖"九声的或十一声的。

第二节　两绖雙弹指法谱字

乽 是"如一"两字的减字体式。两绖一按一散,按内散外,中指剔出,同得一声,所以名曰如一。较单剔法更须着力,多用於两绖音声相叶相生的处所。(即和声音程同度的或五度的)

單 是"弹"字的减字体式。两绖一按一散,按内散外,食指挑出,得一齐響。弹法,以大指搹住食指尖,平傍绖侧,藉食指弹力發出,其势捷动,其音剛激,与"挑"的意趣迴异,也和"如一"效果不同。訣在指尖平绖

52

而出，稍低必致陷指入弦，音响不出。（也是和声音程）

噐　即是"双弹"两字的减字体式。两弦一按一散，按内散外，剔挑次第弹出，使同得两个如一的音声。双弹法，也和单弹一样，用大指钩住中、食两指，逐一发出，须劲捷有力。有些琴谱写作"支"字，乃是"鼓"字的减字体式，就是"双弹"的异名。一说鼓较"双弹"加重，好像击鼓一样，所以称为鼓。"双弹"则精微较轻。

品　是"三弹"两字的减字体式。法同"双弹"，惟多用一个名指，和多得一个如一的音声。

癹　是"泼"字的减字体式。两弦一按一散，按内散外，食中名三指同时向身弹入曰"泼"之法，以三指并连，都些微屈曲根节，使名指尖稍出于中指，中指稍出于食指，以作斜势，一齐弹入，得一劲疾的音声。弹的时候须掌腕略之转运助而内势，泼后三指中根两节均屈，但不可竟如握拳。

刺　是"剌"（音辣）字的减字体式。泼的反向曰"剌"。剌法，也是以食、中、名三指并连，都微屈末节，使食指尖稍出于中指，中指尖稍出于名指，以作斜势，一齐

弹出，较泼略重，得一刚迅的音声。弹时也要运用掌腕助力，剌出后三指各节概行舒伸平直仍须並连，不可散漫。

　　榮　是"泼剌"两字连写的减字体式。泼剌二法同时並用，谱上就用连写，运指还是和单用的一样。法当傍弦入出，不可离弦，离弦势易失於猛，所以唐代的手势图取象，名为"游鱼摆尾"，形贵儇雅可观，声须清健可听，太重则繁烈，太轻则柔嫩，但如风过松梢，众响匀和，自然至碍，才为佳妙。

　　䡮　"摘泼剌"三字的减字体式。右名指先敌"摘"相连的两弦，随即左指按下弦与上散弦相叶相生属，（即同度或五度）右指再加以泼剌，共得四声。

　　圆　"搂圆"两字的减字体式。间弦中用"勾"、"抹"各弹一弦，同时並发，使两弦齐响，勿为偏重，专用之於泛音。

　　䒸　"全扶"两字的减字体式。食中二指相逐"抹""勾"两弦，名指随即虚煞前弦，四声相连作之如一声。有作食中名三指各入一弦，弹如一声的，扶与打同

关 "半扶"两字的减字体式食指"抹"两弦,随即中指"历"然前弦。有作"勾""抹"两弦齐响,专用于泛音的。

早 "撮"字的减字体式。两弦一按一散,或一按一泛,或俱按俱散俱泛,"挑""勾"並下,两弦齐响,同得一声,所以又称为"齐撮"减字体式作章。不可参差,不可偏重,不可太喧,惟取隐々相和为妙。法在食、中两指倒垂义分,各如"挑""勾"着弦的準则,平均指力向中将两弦一夹,其運动在两指根节,自然出音齐匀。

牵 "大撮"两字的减字体式隔三条弦的"撮"用"挑""勾"指有不及,用大、中二指"托""勾"並下,同得一声,方法与"撮"相同。

辜 "反撮"两字的减字体式用"挑""勾"的"撮","反撮"则用"抹""剔"用"托""勾"的"撮","反撮"则用"擘""剔"。下指与"撮"取向相反,取声与"撮"无異。同弦同位同时取两個双声时,每用一正一反,取其顺手便利。

轟 "掐撮三声"四字的减字体式左名指按弦,用大指於上位"掐起"(掐法详後左手指法)右手即一撮,左大指又两"掐",右手復一撮,继名"掐撮三声",实则

每搯中復帶"罨"声,(罨法詳後左手指法)兩手合計共得八声。有用三搯三撮的,即罨搯撮,罨搯罨搯撮撮,並罨得九声。又有用四搯兩撮的,即罨搯罨搯撮,罨搯罨搯撮並罨得十声。更有用六撮兩搯的,即撮撮罨搯撮,撮撮罨搯撮,也是並罨得十声。因各家傳授不同,然用它來作結束声則彼此无異。

 罿 "搯潑剌三声"五字的减字体式。如前面"搯撮三声"的方法,用左一"罨搯"右即一"潑",左大指又兩"罨搯",右後一"剌",也有用左一"罨搯"右一"潑",左二"罨搯"右一"潑剌"的。這也都是用作結束声的。

 伏 即是"伏"字不减寫。後期的譜裏或作**衷**,即"剌伏"兩字的减字体式。這是急結束声。其法如"剌"而取音異,專用於一、二弦。乘剌出時迅速以食中名三指黏連伸直,並大指一齊平掌罨蓋弦上,令弦擊琴面作一煞声,勢宜勁捷,指須側下,掌要平落,出音清脆如"截竹""裂帛"為妙。古譜指法有"栽"即是"截竹"兩字的减字体式;又有"殆"即是"裂帛"兩字的减字体式,又

有"斤",即是"折竹声"折字的减字体式。这些都是"伏"的异名。凡伏宜在四五徽间伏下,不可仍在一徽左右,因一徽间近岳绰高而硬,既怕指头陷入弦内,又难得"截竹裂帛"的音声。或有于刺後以掌轻伏^{弦上}遏住弦音使自然不响的,传派不同,各有妙处。

第三节　　数弦连弹指法谱字

厂　"历"字的减字体式。食指连挑两弦或数弦,取音贵轻、疾、连、明。历法,以食指略觖直,指尖從弦面轻々浮過向前直出,自然虚霊无碍,急连成串。或仍用大^指抵送也可。

高　"临"字的减字体式也和历一样,食挑上弦至二弦,专用於泛音,即泛音滚的别名。

宏　"滚"字的减字体式。名指自七弦连摘至二弦,或從某弦起至某弦止,並不拘定七弦二弦。滚法,在曲名指的中節,伸直末節,练就坚劲,推摇不動,下指由深而浅、由重而轻、由急而缓,送以肘力,自然融和清晰,磊々可听。

弗　"拂"字的减字体式。食指自一弦连抹至六

绘,或从某绘起至某绘止,也不拘定。拂法,下指由浅而深,由轻而重,由缓而急,恰与滚法相反,音须连而勿断,不可一片暴响,也要运以肘力。

廿 "滚拂"两字的减字体式（连写）一滚一拂两法并用,运指和单用一样,要以连续衔接为主。又必字之明亮,声之清楚,如雷声殷之,流水溅之。滚拂俱急的时候,要使数绘的音响,听如一声,又宜静而勿喧,用指以取得圆势为法,滚则转右,由内弹出,拂则转左,由外弹入,合并成一圈式。窍在滚的末尾,拂的起头,都在一二绘间,轻之度过,自然不着痕迹,贯串可听。

七十二 滚拂流水操的"滚拂"是"滚"用食指挑出,"拂"用中指勾入,指虽不同,而运用取音得势的方法,仍是一样。天闻阁琴谱将这种"滚拂"取名为"转圆",减字体式作圈,取滚拂循环不停,如水流消之不竭的意思。

廿一 "索铃"两字的减字体式 左大指按七、六、五绘,中指或名指按四三二一绘,右食指自七绘连续挑至一绘如滚法,左指随声或从七绘十二徽斜绰上至一绘五徽六分,或从七绘七徽斜注下至二绘

九徽,在连按连挑的里面,卖着过弦牵带的余音,跟响匀和曑曑成为一串,有如绳索排系多铃,振动绳索,就铃声鸣响连绵不绝,要在左按弦之位准,右弹字之音清,才能入听。此常用于泛音,取音与"临"相类。

回 "打圆"两字的减字体式,间弦一按一散,或一按一泛,或俱按俱散俱泛,一挑一"勾",先得二声,少息,复急作二次,又得四声,再缓"挑"一声,共成七声。又有先"挑""勾"两声,加挑抹挑急作三声,再"勾""挑"两声,共成七声的,用指稍微不同,取音还是无异。遇两弦相隔太远的,就用"托""勾""打圆",弹法同前。"打圆"的巧妙,全在急作数声内取得音节,声要明亮,弹要匀和,机要圆活,若用力不匀,取势不圆,有轻重,有参差,就必音滞碍不生动了。

夯 "大间勾"三字的减字体式,以食指抹六弦,中指"勾"五弦,又"勾"六弦,名指"打"五弦,食指"挑"七弦,共得五声,中间三声相连。(他弦准此。)今谱但以隔两弦一挑一勾为"大间勾",实是误解。

䤵 "小间勾"三字的减字体式,以中指"勾"四弦,

第二篇 指法

59

名指"打"三绚,食指"挑"五绚,共得三声。今谱但以隔一 ^(他绚準此。)
绚一挑一勾为小间勾,亦属误解。

　　　　第二章　　　左手指法谱字详释

　　左手按绚、泛绚、也是用大食中名四指,小指仍
禁而不用。凡按绚毋论用甲用肉,是节是跪,务必要
求坚实,鬆则毛声。所以指诀曰"按令入木",即是此意。
按绚的处所,以右为上,以左为下。按的部位有当徽
不当徽的分别,不当徽的声律,分数仍有定位,或如
暗有一徽在那里,按时必须求得定準,勿使有纤亳
的差失,才能得音清净正确,不致乖戾杂出。左手四
法,名为"吟""猱""绰""注",其他诸法均由此而出。有本位取
音、隔位取音、散绚取音的不同。又同一取音,有乘按
弦得声和出未定之际就取得的,如"绰""注"、"逗""拖""淌泛"
"放合""落指吟猱"之类,有等按弦得声音出已定之後
才取得的,如吟猱撞唤使渐进退上下之类。用指稍
异,发音顿殊,必得分清,乃为能事。

　　　　第一节　　　应用各指指法谱字
　　大　　即是"大指"不减写。大指按绚,有甲、肉相半

和纯肉两用用甲肉相半,则屈曲中、末二节,於指头右侧半甲半肉厣按之;用纯肉,则伸直中、末二节,於末节右侧挺骨厣按之;或伸或曲,必须灵活,则一指可按两弦,而运用极便。泛音纯用肉,法与此同。

　　乚人 "食指"食字的减字体式或作亻。食指按弦,微作俯势,以指头平正按之,不可斜侧。用时很少,惟泛音较多。

　　⼁中 "中指"中字,不减写。中指按弦,法同食指,也要正按,惟遇连按两弦,则可稍侧於左,兼用中、末节。界。泛音则但用指头正點弦上。

　　夕 "名指"名字的减字体式。名指按弦,屈曲中节,凸出末节,按的处所,也有指头和末节骨两用,均稍微侧左按之。若连按两三弦时,则当伸直中节。泛音亦同。

　　疋 "跪"字的减字体式。名指屈曲中、末二节,以末节指背按弦,名为"跪"。用於七徽以上音位短促,名指直按,其势拘而不便,故用跪按。按的处所,也有甲肉两用,用甲则於甲中按之,用肉则在末节近硬骨

虚按之，须藉甲肉兼按两法。惟轻按时都宜侧左，才能运用得力。跪指按弦最难坚实，稍当熟练。泛音则不用。

　　第二节　　本位取音指法谱字

　　卜　"绰"字的减字体式或作"卓"。右指弹弦，左指同时由下半位轻松起势，灵活用力，按弦迎音引上至本位重按得音曰"绰"。

　　氵　"注"字的减字体式或作"主"。右指弹弦，左指同时由上半位轻松起势，灵活用力，按弦送音抑下至本位重按得音曰"注"。与"绰"取向相反，运指则同。

　　"绰注"的用法全在左按右弹，两手相应，指循弦走音逐指生，如鸣蝉过枝戛然曳响，恰在飞过的俄顷间得声，正到好处，过与不及音皆不和。徐青山云："徽有阴阳，弦有顺逆，非绰注则音不和。"尹芝仙云："实音用绰用注，一字不可少。"可见"绰注"的重要。

　　亍　"吟"字的减字体式。左指按弦弹得声后，带音就本位左右摇摆三四分许，动荡有声，须实上虚

下,即上用力下不用力,约四五转,先大后小,一转一收,仍归本位而止。少则亏缺,多则过繁,以恰好二字为要诀,即圆活饱满的意思。凡吟的缓急长短总不外此一诀,取音若吟哦诗词一样,方有韵致。也就是要延长按弦的"实音"时值而用柔和的吟法,取得婀娜"馀音",绵连不绝。

二 "绰吟"两字的减字体式。绰弦得声后,随即退下本位少许,向本位取吟,不过本位之上,仍收归本位而止。

三 "注吟"两字的减字体式,注弦得声后,随即缩上本位少许,向本位取吟,不过本位之下,仍收归本位而止,取向与绰吟相反。

四 "落指吟"三字的减字体式,指一落弦,得音就吟,不可稍停。转换仍如常吟。

五 "长吟"两字的减字体式,比吟的加一倍,凡八九转,仍收归本位而止。

六 "细吟"两字的减字体式,吟声细微的,指下摇摆的地位很窄小。或名微吟,减字体式作吟。

63

峚 "少吟"两字的减字体式少許吟一下,約祇兩轉,比吟减半,音的緩急看節奏的緊慢而定,運指宜輕宜快。

睪 "略吟"两字的减字体式乃"少吟"的一變,以不经意出之。

李 "大吟"两字的减字体式吟声大些的,指下摇擺的地位較為寬闊,轉數仍同常吟。

拏 "急吟"两字的减字体式吟声緊而迫促,其音不乱,比"落指吟"少兩轉。

摯 "緩吟"两字的减字体式吟声慢而和遠,其音不斷,比常吟的增一拍。

擧 "緩急吟"三字的减字体式同绰兩弦都用吟,先緩後急,未有先急後緩的。

琴 "雙吟"两字的减字体式同绰兩弦都用中和之声而吟,不分緩急,各約兩轉而止。

字 "定吟"两字的减字体式以指筋骨微之動盪,不露吟的形跡,並不離開按位取其機活有声為妙,又名"實吟"减字体式亦同。

才 "猱"字的减字体式搜猱得声後带音於本位上下搓搓四五分许,動蕩有声,须虚上实下,即上不用力下用力,约四五转,先大後小,仍收歸本位而止。取音大於"吟"而蒼老渾厚,也是以恰好圓滿焉法,与"吟"同為延長搜猱实音"的时值,在節奏中宜於剛動的餘音时用之。

芽 "绰猱"兩字的减字体式绰弦得声後,即退下本位少许,向本位用"猱",不過本位之上,仍歸本位而止。

汸 "注猱"兩字的减字体式注弦得声後,即縮上本位少許,向本位用猱,不過本位之下,仍歸本位而止。

拿 "落指猱"三字的减字体式指一落弦,得音就猱,取其連貫緊接而鬆脆,转数仍同常猱。

髟 "長猱"兩字的减字体式比猱約加一倍,凡八九转,仍歸本位而止。

紉 "細猱"兩字的减字体式猱声細微的,指下搓搓的地位很窄小,要細而堅实,又须細中有韻,

坚中有脆实中有鬆为妙。或名"微猱"减字体式作"岁"。

　　"岁" "少猱"两字的减字体式猱的减半,音的缓急,随节奏而定,与"少吟"运指都宜轻快。

　　"罗" "略猱"两字的减字体式,为"少猱"的一半,以不经意出之。

　　"夯" "大猱"两字的减字体式,猱声大些的,指下搓揉的地位较为宽阔,转数与常猱一样"大吟""大猱"多用于曲操的首尾,或曲中音节疏阔的处所。

　　"旨" "急猱"两字的减字体式,取音离紧而疾速,所贵手急而意慢,音连而气舒,比落指猱少两转。

　　"爱" "缓猱"两字的减字体式,取音慢而宽和,得安闲自如的意趣,比常猱的加一拍。

　　"爱" "缓急猱"三字的减字体式,同绰两弦都用猱,先缓后急。

　　"爱" "双猱"两字的减字体式,同绰两弦都用中和之声而猱不分缓急,各约两转而止。

　　"守" "定猱"两字的减字体式,又名"实猱",减字体式亦同,法同"定吟",都是用于"长吟""长猱"之后。

旁 "撞猱"两字的减字体式。猱中带"撞"专於撥 廬向上取音,即实上虚下,与常猱用力相反,略似双 撞的意思先大後小。也有作"撞"後再猱的。(詳後)

穿 "迎猱"两字的减字体式。右弹时左指先逗 上位右少許,迎其音而却下位左少許又上又下,再 上即下至本位而止,上下两頭用力,与常猱虚上实 下不同。(取音连活有情)

立 "撞"字的减字体式。按弦得声後左指急於 本位向上一闪,急掣歸本位,凡得一声,運指实上虚 下,如鐘杵撞鐘的一般重,其速如電。要速才是一声, 略遲就成兩声如進復(詳後)而不是"撞"了。古谱有名 者觸的减字体式作"蜀"即是"撞"。

竝 "小撞"两字的减字体式。地位短促不大的 "撞"用於五徽以上,運指宜輕清,得靈脆有情為妙。

查 "大撞"两字的减字体式。地位按撞寬闊,運 指仍迅速,多用于音節疏闊的處所。

登 "雙撞"两字的减字体式。按弦得声後連撞 兩次得声(二),都是实上虚下。

叆　"反撞"两字的减字体式。按弦得声後,将本位向下一闪,急掣归本位,运指实下虚上,与"撞"取向相反。

　　豆　"逗"字的减字体式,或减作"曰"。左按右弹,两指相闹出声,也就是迎按位上之声,注下按位,以当本位之声为逗。与"撞"法不同,"撞"法是於已弹後急取一声,与正音分离为二,"逗"法则乘将弹时急取一声,与正音混合为一,两者不容相混。用"逗"不可太重,太重则浊俗,必轻松敏捷,取音细净为妙。

　　第三节　　　隔位取音指法谱字

　　上　即是上字,不减写。於本位按弦後,左指向右走上一位得声曰"上"。运指要捷劲,两头着实,有起有顿,则出音实在而不浮飘。

　　下　即是下字,不减写。於本位按弦後,左指向左走下一位得声曰"下"。运指与"上"法同,而取向相反。"上""下"两法,由"绰""注"而生,而效用不同。"绰""注"合两位为一位,融两声成一声;"上""下"则分一位为两位,化一声为两声,都是作行腔用的。凡用"上""下",或一上一下或

68

二上二下,或一上二下,或二上一下,最多有三上或三下的,都是因節奏而定其上下的地位,稱以協音為要,非可任意漫無定準。

　　壨 硬上兩字的減字伕式。或單寫"更"字。按弦得音即上,運指堅實,有逕行直捷之意,与尋常的"上"有别。

　　壵 "澌上"兩字的減字伕式。或單寫**圧**字。按弦得声少息,即上一位有音,速過别絃接弦這一上的声音名曰澌。取音雖直而疾,仍有停頓連續之意,運指宜虛,与硬不同。如跑到水邊急切迴步的意義,所以名為澌。

　　畢 "綽上"兩字的減字伕式。按弦音初出,速即帶音上一位曰"綽上"。与單"綽"不同,綽是由下位起勢至本位得音,借下位的音融渾於本位的音内;"綽上"則發音在本位,收音在上位,是兩音迅疾相連。又与單"上"不同,上是在位按弦得音已定,再上一位有音,很顯明為兩声。"綽上"則弦音才出,即帶音走至上位,縈髶成為一声。

汴　"注下"两字的减字体式。按弦音初出，即带音走至下位，一曰注下。与单"注"不同，注是由上位起势至本位得音，借上位的音融浑於本位的音内。"注下"则发音在本位，收音在下位，是两音快速的相连。又与单"下"不同，下是本位按弦得音已定，再下一位有音，很显明居两声；"注下"则弦音才出，即带音走至下位，听去好像一声。

棠　"淌下"两字的减字体式。按弦後乘音未定，速带音缓缓淌至下位，运指柔而迁，与"注下"运指劲而速者不同。

售　"进復"两字的减字体式於按位弦得声後，即上一位有声曰"进"，随退归本位有声曰"復"共得三声。运指先扬後抑，取音连活圆润。

暋　"退復"两字的减字体式於按位弦得声後，即下一位有声曰退，随上回本位有声曰復亦得三声，与进復取向相反，运指先抑後扬，取音须连活圆润则同"进復""退復"又有大小之分，视音位阔狭而定。

弅　"分开"两字的减字体式同絃两弦，先於按

位弹得一声,指走上一位有声,再乘音注归按位弹一声,所以叫做"分开"。计两按弹声,一走上声,共得三声,运指与"进复"同,也就是将"进复"退归本位的"走音"改弹一声"实音"。

䒱 "往来"两字的减字体式。按弹得声后,随即退下一位,复上至本位,又退下一位,得三声,如退复退。也有用五声的,即乘上下一次,而成退复退复退。还有作退复退复的,练为"二往来",减字体式作䒱。都是看节奏的缓急而定,总而言之,运指都要洒脱,取音才能摇曳。

㯈 "大往来"三字的减字体式。比往来的地位大些,即上下一位半的往来。

䒱 "小往来"三字的减字体式。比往来的地位小些,即上下半位的往来。

䒱 "往来吟"三字的减字体式。按弹得声后,即下一位急吟,又上至本位急吟,每下一位而止,与单用往来者不同。或谓即以往来的走动为吟,那与单用往来的又有甚么分别呢?殊失吟字的意义,其说

71

实不足取。

　　掌　"滴吟"两字的减字体式。按弹得声后,缓下一位细吟,取得碎音,如水滴泣,稍有迴旋之意。

　　㪍　"進吟"两字的减字体式。按弹得声后,進至上位用吟。

　　㫘　"退吟"两字的减字体式。按弹得声后,退至下位用吟。

　　㪍　"進猱"两字的减字体式。按弹得声后進至上位用猱。

　　㫘　"退猱"两字的减字体式。按弹得声后退至下位用猱。

　　飞　"飛"字的减字体式。按弹得声后,或一上二下,從按處上一位,即下至按處,再下一位,停止在下位。或二上一下,從按處連上二位,退下一位,停止在上位。或二上二下,從按處二上即二下至按處,仍停止在本位。運指迅奮如鸟翼的飛行。

　　㲰　飛吟两字的减字体式。按弹得声后,上下也和飛相同,但须先将音迎住,然後上下飛行,每到

一位,揩下速速绵振动,取得碎音,如飞燕上下,细语呢喃,音响的长短高下,延续不断为妙。

拳 "分闹吟"三字的减字体式。右抹或勾得声后,左指上一位急吟,随向本位注挑或注剔一声,就是分闹中夹吟。又有"吟分闹"减字体式作"弄",即右弹得声后,左指即吟,吟后走上一位,再向本位注弹一声,乃吟和分闹两个指法的连用,也就是加吟于分闹之上。

迂 "游吟"两字的减字体式。用指乘绰弹得声后,即退下一位,再绰上本位,又退又上,接用常吟,往来下上,指似游荡,所以名为"游吟"。有些谱上或作"荡吟"减字体式为"荡",法同游吟,惟较游吟稍大而松缓,其实是一法二名。

荡 "荡猱"两字的减字体式。按弹得声后,即进至上位,再注下本位,又上又下,接用常猱上下往来,指似荡漾,所以名为"荡猱"。谱或作"迖",即游猱的减字体式,也是一法二名,不必故作别解。

虚 "虚撞"两字的减字体式。指于按弹得声后,

上一位或下一位再用"撞"曰"虚撞"。又或在进复退复后用之。因右手无弦,所以称为虚,并非"撞"时不用力。

史 "使"字的减字体式,按位弹得声后,即上一位或二位用"吟""猱"吟猱将完时,即向上一逗速硬下本位,要在与"吟""猱"连合一贯而无间断为佳。其用力使指,所以名为"使",与虚撞有别。一说右手有弦,左手用逗曰"逗",右手无弦,**左手用逗曰"使"。**

伪 "唤"字的减字体式,或减作"奂"或减作"㚌",均同。按弦后,略下少许乘下音急上过本位,又按上音疾下归本位,如鸣鸠唤雨的声音,以轻松灵活为主。

内 "罨"字的减字体式,名指按下一位弦得声后,随以大指于上一位(硬下)对徽击弦有声曰"罨"。要在指力集中凝于一点,祇落弦上,勿击响琴面觸发木声。罨后指即着实按紧出音愈清。如先无按弦,左指凭空对徽(硬下)击弦有(声)则)曰"虚罨",减字体式作"虍"。罨法还是一样,但不专用在大指。

邑 "搯起"两字的减字体式,名指按下一位,大指于上一位用甲爪弦有声,以代右弦曰"搯起"。搯法

取音雖在大指,而得音之厚全在名指按得堅实,才能不得有声,否則声響不清。

巷 "對起"兩字的減字体式 右有弹而左不起曰"對起",右多弹而左不起曰"搯起",今谱往々混用。

妁 "對按"兩字的減字体式 名指和大指上下兩位對按,即是對起。罨搯對按都是"正声"间的"過声"。

厇 "拖"字的減字体式 乘搯起出声的时候,即将"下住按"的名指带音拖至上位,要出音清越,如鳴蝉過枝一般,才为得法。

唇 "應合"兩字的減字体式 按弦後,左指或上或下有声,以应他弦的散音,曰應;他弦的散音,合此或上或下的音声曰合。要在左指按弦上下逐節着力,才能有音,否則祇是虚走故事,就没有意義了。谱中或單用"应"字亦同。古谱則分左指向上位应合的为"虚引",减字体式作"虡";或"虚上",减字体式作"虐"。向下位应合的为"退合",减字体式作"眢";或"反合",减字体式作"唇"。今谱則概用"應合",不更为區别,免致一法数名,使人诸惑不清。

第四節　散缓取音指法譜字

匀　"爪起"兩字的減字體式。大指按弦後,甲尖將弦爪起,得一散聲。爪法,將大指末節微之向內一曲,甲尖爪弦往上輕之提放,不可高起重放,使弦擊琴面。

甮　"撤起"兩字的減字體式,或作"鲣"。大指按弦後,走上一位,甲尖趁勢將弦斜撤而起,得一散聲。今譜即用爪起,不另分別)。

宅　"帶起"兩字的減字體式。名指按弦後,指頭將弦帶起,得一散聲,法同爪起。

扯　"推出"兩字的減字體式。中指按弦後,指頭推弦向外,出指,得一散聲,較帶起為重,專用於一弦。

回　"同起"兩字的減字體式。大指、名指各按一弦,按後同時爪、帶,共得一聲。

門　"同聲"兩字的減字體式。左指按弦後,將弦"爪起"或"帶起",右手同時散彈他弦,使其聲同出並響如一聲。或兩弦都是按彈而聲同,也叫同聲。

合　"爪合"兩字的連寫,不減寫。大指按弦某弦

後等名指撥他絃的時候大指即不起同得一聲曰不合因右非散絃所以与"同聲"有別。

睿"帶合"兩字的減字体式名指將絃帶起与他絃散音相合曰"帶合"即是"同聲"。

拾"放合"兩字的減字体式<u>名指搯絃後，花按</u>（上方小字：兩絃相並、上絃）位將絃放出有聲曰放乗放出時急按過不一絃位，右手隨勢就絃得一聲，<u>与放出之聲並響如一曰合。</u>也有前放後絃，　　　　　　參差作兩聲相应的。法在放出的名指要鬆而不滯，下絃搯絃的音位如在上宜帶"綽"，在下宜帶"注"音要輕圆，忌粗猛。

第三章　音位譜字詳釋

琴的"音色"有三種,即"散音""按音""泛音"。音的部位有兩個,即絃位、徽位。<u>這</u>（上方小字：三種音色和）兩個音位,一縱一横,有経有緯,交互組織更迭变化,为一般民族器樂所不及宜其矯然为眾樂之首。凡散音絃位,屬於右手,按泛徽位屬於左手,各有專用減字過去各家琴譜,都是混列於左右手指法的裏面,其實這數的減字,祇可說是譜字,不能概稱指法,所以本編特为提出名之曰

音位谱字,专作一章列述於下:

卅 "散"字的减字体式。左手不按徽位,僅以右手各指弹绦名為"散音"。下指不剛不柔,宜在岳山与一徽的中间着绦弹撥,得出中和的音声。

宀 "按"字的减字体式。右指弹绦,左指於徽位间壓绦貼木以取音,名為按音。按宜堅实,才能得到它的裏音。按音是琴的主要音声,可分為三種:一"实音"即是实按不動,發出的本音。二"餘音"即指下摇動,扵本音的餘韻化為小音。三走音,即指在绦上走動,扵本音之外,再取得别位的音。掩奄下指弹绦宜略近一徽。

人 "泛"字的减字体式。右指弹绦,左指同时正對徽位輕點绦上,取得清脆的音声,名為泛音。右弹欲重,左點欲輕,懸空落指,一着即起,不可遇抑,使音不響。譬如蜻蜓點水,最為逼肖。又有用左指離绦一米許,(一粒米之距離)彈时绦躍觸指自成泛音的,比為粉蝶浮花,也極確切。前法大名二指互泛两徽时用之。後法食指連泛數绦时用之。右手下指弹绦,宜稍近岳山,則出

78

音勁脆清亮。

仓 "泛起"兩字的減字体式，就是說泛音從此處起，以下一段或數句數字間都用泛音彈，若僅衹一二声用泛音彈，則(但)寫人字於譜字的上面。

止 "泛止"兩字的減字体式，就是說泛音至此處止，以後仍要用散音或按音接彈。

玄 "絃"字的減字体式，琴面上張掛的絃，共有七條，它的次序，是自外至内，由粗到细，古稱宫、商、角、徵、羽、文、武，今則直稱一、二、三、四、五、六、七絃。琴譜對於絃數都是正寫本字，不從減省，以便觀覽。

山 "徽"字的減字体式，琴上的"徽"共有十三個，它的次序，是由右至左，以近"岳山"的為第"一"徽，至近"龍齦"的為第"十三"徽，徽的中間又有分，即是以兩"徽"相距間，不論廣狭，概作為十分，所以便於記不當徽的音位。合全絃十三徽按音分為"三準"，自"一徽"至"四徽"為"上準"，自"四徽"至"七徽"為"中準"，自"七徽"至"龍齦"為"下準"，泛音則有四準左右分計，即從一至"四"徽為右之"上準"，從四至七徽為右之"中準"，從十三至"十"徽為

左令"上準",從十至"七徽"為左之"中準",稍參下準音。琴譜對於徽數分數也都用正寫本字,不作減字。惟某徽之半的"半字"減字體式作"丰"徽外的"外字"減字體式作"卜"而已。 不當徽的音位,記至分數為止,尾以下或捨去或收作一分,或用四捨五入法,以後兩法為佳若並記零數則不免繁亂入目。 自"一徽"以下,屬於按絃泛絃地位"一徽"以上,則為彈絃地位彈位有三,一近臨岳之下,簡稱"岳下",音出純剛,一在"臨岳"与"一徽"的當中,簡稱"岳中",音出中和,一在近"一徽"之上,簡稱"徽上"音出純柔演奏古琴本有三種名稱,即彈琴、鼓琴、撫琴,也就具有三種含義,彈取中和,鼓取剛健,撫取柔順一曲之中各適其宜而用之。大約取音在中、下準時多在"岳中"右全下指,取音進至上準時多在"徽上"下指,取泛音時,則在"岳下"下指,如此則剛、柔中和配合協調出音清淨而多雜若有超越"一徽"以下,甚至過四五徽者,出音瘦晴,不足為法。

　　旨"指"字的減字體式。即大、食、中、名各指。左按右彈變化極多,已散見前面左右各指法各條裏面。

兹更综其要点说明於次:

1. 指有内外　就手掌说,大指名指为外,食指、中指为内。右弹内两指为主,用它来取正声,外两指为辅,用它来取应声。左按与右弹相反,所以左手大名两指用它的时候最多。

2. 指有向背　就甲、肉说,用肉为向,得音浊,用甲为背,得音清。

3. 指有深浅　就指颈、指尖说,抹、挑、勾、剔下指较深,音出浑厚,涓、输、扶、锁下指较浅,音出清润。左按则用甲肉者为浅,专用肉者为深。

4. 指有正侧　就中锋、偏锋说,右弹多中锋正出,惟轮、扶、泼、刺用偏锋侧出。左按大名两指常侧下,中食两指每正下。

5. 指有刚柔　就用力说,右弹以肘力运指者刚,以腕力运指者柔,悬指而直来直往者刚,偏指而傍绕出入者柔。左按也是一样用刚指者得音方,用柔指者得音圆,南北琴派也就从这上面分别。

第四章　　節奏譜字詳釋

琴譜記"節奏"的方法很單簡,不過寥寥数字,比較"指谱"的繁複,大有天淵之別。大抵古人於琴操"節奏",純取天然,俾演奏者好各就個人的情感体会去使旋律儘量優美,不願用固定的"板眼"去限制拘束它。因此就採取了用"樂"句和繁複的"指谱"規律来掌握節奏。例如"滚"拂"必"快"吟"猱"增長时值之類,即暗含有无形的"節奏"。再加以"旁谱"的"緩""急""連""息"等字,诚能細加研究,参之,勤事练習,不難心領神會以得之。兹就舊谱"减字指谱"中,凡有闗扵指示節奏的,提出尃列"節奏谱字"一章,以見其概。

匆　"急字的减字体式。某声宜急弹的用此字。或作勺,以便扵寫在勾、剔、歷、滚等减字的上面。

爰　"緩字的减字体式,某声应緩弹的用此字。

凡"緩""急"的程度,隨原"指谱"而不同。如一挑一勾原為一声一拍,加急則兩声共得一拍成间勾,放緩則各得兩拍為挑少息、勾少息了。又如抹勾緩連,每声各得半拍,加急則兩

声急连共得半拍成叠消,放缓,则每声各得一拍,分而为抹,劈勾了。馀可类推。

峯 "急作"两字的减字体式,数声或数句应急弹时,用这两字旁注。

䈁 "缓作"两字的减字体式,数声或数句应缓弹时,用这两字旁注於正字的右侧。

缓作、急作的　　　程度,视前後的音节而定。古法云:"首段宜缓,中段宜急,末段又宜缓"又说:"缓欲不断,急欲不乱"此即是缓、急的节制。又说"急欲思缓,缓欲思急"这说明缓与急又要互相节制。

臤 "紧"字的减字体式。紧弹即急作,但多数是就全段或数段而言,与"急作"之指数句数声者有别。

昌 "慢"字的减字体式,慢弹即缓作,也多数是就全段或数段而言,与缓作之指数句数声者有别。此紧慢二字,又作紧绲慢绲用。

坙 "轻"字的减字体式某声某句宜轻弹时,用此字旁註正字的右侧。

乘 "重"字的减字体式。某声某句宜重弹时,用此字旁註正字右侧。

右手八法用指原各有轻重,左手各法亦然,這裏又牠為旁註標明轻重的用意,就是說轻更减轻,重更加重,或原轻发重,原重发轻,所以又註出使人注意。

虚 "虛"字的减字体式。按弦取音都要虚靈,而忌浮滑。

实 "實"字的减字体式。按弦取音,都要堅实,而忌呆滯。

玄 "詧"字的减字体式。按弦取音,須有含蓄的意趣。

罍 "踢宕"两字的减字体式。或作"跌宕"减字体式,作"矯"上下声中,轻重相间,前後句中,緊慢不匀,而得自然的節奏,曰"踢宕"。琴曲将终散板时用之,有唱歎不盡的丰致。

妾 "接"字的减字体式。下音与上音,或两句两段之中接弦,用此字旁註。今谱多即用連字代替。

84

車 "連"字的减字体式。数音相連无间断，即旁
註此字。或於谱的正字旁将应連的数字加直线│
代替，有急連、缓連两法，随節奏而定。

屯 "頓"字的减字体式。繁音促節中略一停頓，
較少息为短。

自 "息"字的减字体式。稍歇再弹，当令音完，寂
然一息，然後另起，今谱概用少息代替。

省 "少息"两字的减字体式。稍微休歇使音暂
停，經過半拍再起，較"息"的时间为少。

畣 "入拍"两字的减字体式。起首散板慢弹，至
此轉入正板曰"入拍"，或曰"入调"，减字体式作畣，或曰
"入弄"，即用畣拿連寫，也有作入奏的。

亼 "入亂"两字的减字体式。曲至末段，由正板
再轉散板，名为"入亂"，今谱概代以"入慢"。

畺 渐慢两字的减字体式。一曲演奏将终，必
渐々放慢，若一草率，便全曲涣散。轉神渐慢就是说
以前緊弹，到此處逐渐轉慢，不是陡然慢弹，還是持
續以前的節奏。

盍　"入慢"两字俩字的减字体式"入慢"与"渐慢"不同,"渐慢"的节奏仍与前一贯而下,不過是慢弹的準備,"入慢"则到此處由正板轉換慢板,完全慢弹,節奏与前不同了。

盚　"大慢"两字的减字体式凡大曲宜作敉重結束,所以先有"渐慢""入慢"後有"大慢"然後终曲须使字之連絡舒暢,声之圆转瀏亮,曲终尚有餘韻為妙。

第五章　　通用譜字詳釋

<ruby>抴法</ruby>

豳不　專属於左手或右手,又非音位、節奏的譜字,在以往大多敉琴谱中,多混合列入左、右手指法之内,類次殊不分明,惟　太古遺音所收唐陳居士指訣於左右手指訣之外,有雜用寄意一類,元吴澄琴言十則指法中,有"左右朝揖"一類系统較為清晰,茲探其法列通用譜字為一章詳加解説於下:

尤　"就"字的减字体式弦下绕就用弹上弦的原徽位,或先一声弹此弦,後一声仍就此弦再弹,或弹後就作吟猱,都用這個就字,有前後連接之意。

云　"至"字的减字体式或厤至某弦,或滚至某

弦,或拂至某弦,或從本位走至他位,都用"至"。

欠 "次"字的減字體式。凡同弦同位兩聲,則第二声為"次"如分開次逗,用抹挑者,挑的這一声用逗,用勾剔者,剔的這一声用逗。

末 即是末字,不減寫,同弦同位三聲第三声為"末"如輪末逗即輪指最後用挑的一声用逗。

扔 "不動"兩字的減字體式。就是说按弦指不要動,有因這一個音位不宜吟猱而不動的,有因彈別弦後還要_再彈此弦,停指不動来等待的。

鱼 "換"字的減字體式。換指按弦或換指彈弦,用此"換"字,与左手指法中"喚"的不同。

罗 "再作"兩字的減字體式。從上文再作一遍,共彈二遍。

笪罗 "從頭再作"四字的減字體式。從段首起再作一遍,共彈二遍。

兮罗 "從勾再作"四字的減字体式。譜字旁有勹的,從勹屬起再作一遍,共彈二遍。

卮 "二作兩字"的減字體式。從上文有勹屬起

再作二遍,共弹三遍。

叚 "段"字的减字体式,曲操分段用此字。

句 即是"句"字,不减写。

𣊟 "操終"两字的减字体式。或作"㡀"写在每操琴谱的末尾,表示曲操完畢了。

䨲 "曲終"两字的减字体式。或作"絀"意同操終。

綯 "調終"两字的减字体式。或作"詥"意同操終、曲終,古谱中有用此字的,今谱多用曲終字。

指法练习

第六章 指法练习

左、右手各种指法,前面已经分数解说遍了,这些指法,就是教给人们应该如何去摆弦抑按的准则和技巧,也就是学习古琴第一步必须很好地钻研不可忽略的重要阶段。钻研的方法,不仅是要完全理解它的意义,更要紧的是要能够完全掌握它的技巧。这就非将左、右两手每个应用的指头,照着指法的说明上所教给我们的准则,在琴徽上去实地练习纯熟,先将基础建立稳固不可。有了基础然后再习弹曲操,自然就会迎刃而解,事半功倍,俟技巧更加精熟可以传量施展,发出美音,能够动轮移情。兹选择左、右两手基本常用的一些主要指法,用正调依以散音、按音、泛音的次第,由简易而繁难,用"正调"编成练习曲四十二个,以为入门初步。学者稍必坚定信心,顽强熟练,神而明之,自然能运用无穷,信手自如了。

第二篇 指法附练习曲

练 习 一
正 调 散 音

正调又称宫调,有些琴家名为仲吕均,是将三弦定为宫音,它的音高等于西乐的下调这一个调,琴曲中用得最多,而且其他各调都是由这一调移乾转徙遞生而出,(另详音律篇)为琴调中的主调,所以歷来多数琴家呼之曰正调。兹将正调散音表列於下:

弦 名	音 名	律 名	俗乐声字	简谱唱名	现代音名
一弦 (古称宫弦)	下徵	黄鍾	合	5̣	C
二弦 (古称商弦)	下羽	太簇	四	6̣	D
三弦 (古称角弦)	宫	仲吕	上	1	F
四弦 (古称徵弦)	商	林鍾	尺	2	G
五弦 (古称羽弦)	角	南吕	工	3	A
六弦 (古称文弦)	徵	半黄鍾	六	5	c
七弦 (古称武弦)	羽	半太簇	五	6	d

1. 一絃上右中、食單彈（勾挑法）練習：

2/4 ‖: 5— | 6— | 1— | 2— | 3— | 5— | 6— | 6— |

芶 筍 莒 茴 菌 菊 苟 芭

5— | 3— | 2— | 1— | 6— | 5— :‖

茞 茝 茜 莒 芑 芶 從豆丌作

2. 一絃上右中、食大連彈（勾剔抹挑擘托法）練習：

4/4 ‖: 5 5 6 6 — | 6 6 1 1 — | 1 1 2 2 — |

鶯 鶯 鶯 鶯 鶯 蒿

2 2 3 3 — | 3 3 5 5 — | 5 5 6 6 — |

蒿 蒿 鶯 鶯 鶯 薔

6 6 6 6 — | 5 5 5 5 — :‖

蘑 鶯 蘑 鶯 從豆丌作

3. 隔一絃右中、食勾、挑間彈（小間法）練習：

2/4 ‖: 5 1 | 6 2 | 1 3 | 2 5 | 3 6 | 6 3 | 5 2 |

芶 莒 芶 茝 莒 茜 茴 茞 菌 芭 芭 菌 茜 茴

3 1 | 2 6 | 1 5 ‖

莲 荀 茈 筍 莲 筍 从 豆 可 作

4. 隔二弦右中、食勾、挑间弹（大间法）练习：

2/4 ‖: 5 2 | 6 3 | 1 5 | 2 6 | 6 2 | 5 1 | 3 6 | 2 5 ‖

筍 茈 筍 莲 筍 茈 茵 芭 芷 茵 莲 筍 茈 筍 茈 筍

从 豆 可 作

5. 隔三弦右中、大勾、托间弹（大间法）练习：

2/4 ‖: 5 3 | 6 5 | 1 6 | 6 1 | 5 6 | 3 5 ‖

筍 琶 筍 琵 筍 芭 琵 筍 琵 筍 琶 筍 从 豆 可 作

6. 隔四弦右中、大勾、托间弹（大间法）练习：

2/4 ‖: 5 5 | 6 6 | 6 6 | 5 5 ‖

筍 琵 筍 琶 芭 筍 琵 筍 从 豆 可 作

7. 多弦上右名、食摘、抹连弹（滚拂法）练习：

94

2/4 ‖: 653216 561235 | 653216 561235 |

菱互蕪夬 菱互蕪夬

653216561235 | 653216561235 | 653216561235 |

菱互蕪夬 菱互蕪夬 菱互蕪夬

653216561235 :‖

菱互蕪夬 从豆万乍

練 習 二

正 调 按 音

实 音

(教勾上弦, 復挑下弦)

8. 隔一弦,左大按下弦,右中食勾挑两弦间弹(小间法)练习:

2/4 ‖: 5 5 | 6 6 | 1 1 | 2 2 | 3 3 | 3 3 |

艻笪艻盐苟甃莔筊茼芑芑莔

2 2 | 1 1 | 6 6 | 5 5 :‖

芑茼甃艻盐艻笪艻 从豆万乍

9. 隔一弦,左名按上弦,右食中挑勾两弦间弹

(小间 法)练习：

2/4 ‖: 6̇ 6̇ | 5̇ 5̇ | 3̇ 3̇ | 2̇ 2̇ | 1̇ 1̇ | 1̇ 1̇ |

芭 筍 茜 箔 茝 篙 歯 筥 苣 笴 茛 峕

2̣ 2̣ | 3̣ 3̣ | 5̣ 5̣ | 6̣ 6̣ :‖

筥 茝 筥 茝 箔 茝 箔 苣 从豆可乍

10.隔二弦,左ⅱ按下弦,右中、食勾、挑两弦间弹

(大间 法)练习：

2/4 ‖: 5̣ 5̣ | 6̣ 6̣ | 1̇ 1̇ | 2̇ 2̇ | 2̇ 2̇ | 1̇ 1̇ |

笴 茝 笴 筤 笴 筡 茼 筢 篗 茼 筢 笴

6̇ 6̇ | 5̇ 5̇ :‖

筤 笴 茝 笴 从豆可乍

11.隔二弦,左夨按上弦,右食、中挑、勾两弦间弹

(大间 法)练习：

2/4 ‖: 6̇ 6̇ | 5̇ 5̇ | 3̇ 3̇ | 2̇ 2̇ | 2̇ 2̇ |

芭 箔 茝 笴 茝 笴 歯 筢 笴 茝

3 3 | 5 5 | 6 6 :‖

笃茫笃茫笃茫 从豆万作

12.隔四绞,左大按下绞,右中大钩托两绞间弹(大间 法)练习:

2/4 ‖: 5 5 | 6 6 | 6 6 | 5 5 :‖

笃茫笃茫茫笃茫笃 从豆万作

13.隔四绞,左名中按上绞,右大、中托、勾两绞间弹(大间 法)练习:

2/4 ‖: 6 6 | 5 5 | 5 5 | 6 6 :‖

茫笃茫笃笃茫笃茫 从豆万作

14.隔一绞,左大按下绞,右食、中挑、勾齐下,两绞双弹(撮 沟)练习:

2/4 ‖: 3 3 — | 2 2 — | 1 1 — | 6 6 — | 5 5 — | 5 5 — |

（指法符号）

第二篇 指法附练习曲

97

$$\frac{6}{6} - | \frac{1}{1} - | \frac{2}{2} - | \frac{3}{3} - \|$$

（減字譜）從豆万作

15.隔一絃,左名按上絃,右食、中挑、勾齊下,兩絃雙弹(撮 法)練習:

$$2/4 \ \| \ \frac{6}{6} - | \frac{5}{5} - | \frac{3}{3} - | \frac{2}{2} - | \frac{1}{1} - | \frac{1}{1} - | \frac{2}{2} - |$$

$$\frac{3}{3} - | \frac{5}{5} - | \frac{6}{6} - \|$$

（減字譜）從豆万作

16.隔二絃,左大按上絃,右食、中挑、勾齊下,兩絃雙弹(撮 法)練習:

$$2/4 \ \| \ \frac{6}{6} - | \frac{5}{5} - | \frac{3}{3} - | \frac{2}{2} - | \frac{2}{2} - | \frac{3}{3} - |$$

$$\frac{5}{5} - | \frac{6}{6} - \|$$

（減字譜）從豆万作

17.隔二絃,左名按下絃,右食、中挑、勾齊下,兩絃

雙弦(撮　法)练习：

2/4 音乐谱

从豆万乍

18.隔四弦,左中按上弦,右大、中托勾齐下,两弦
雙弦(大撮　法)练习：

2/4 音乐谱

从豆万乍

19.隔四弦,左大按下弦,右大、中托勾齐下,两弦
雙弦(大撮　法)练习：

2/4 音乐谱

$\overset{6\cdot}{6\cdot} \underline{\quad} | \overset{5\cdot}{5\cdot} \underline{\quad} \|$

艳 春 从豆万作

20. 两绖一按一散，右中、食剔挑双弦（双弦弹法）

练习：

4/4 ‖ $\overset{5\ 5}{\underset{5\ 5}{\cdot}}$ 5 5 — | $\overset{3\ 3}{\underset{3\ 3}{\cdot}}$ 3 3 — | $\overset{2\ 2}{\underset{2\ 2}{\cdot}}$ 2 2 — |

芍笥 芍笥。 茼篘。

$\overset{1\ 1}{\underset{1\ 1}{\cdot}}$ 1 1 — | $\overset{6\cdot\ 6\cdot}{\underset{6\cdot\ 6\cdot}{}}$ 6· 6· — | $\overset{5\cdot\ 5\cdot}{\underset{5\cdot\ 5\cdot}{}}$ 5· 5· — |

芍笥。 芍笥。 芍笥。

$5\cdot$ 5· 5· — | $\overset{6\cdot\ 6\cdot}{\underset{6\cdot\ 6\cdot}{}}$ 6· 6· — | $\overset{1\ 1}{\underset{1\ 1}{}}$ 1 1 — |

芍笥。 芍笥。 芍笥。

$\overset{2\cdot\ 2\cdot}{\underset{2\cdot\ 2\cdot}{}}$ 2· 2· — | $\overset{3\ 3}{\underset{3\ 3}{}}$ 3 3 — | $\overset{5\ 5}{\underset{5\ 5}{}}$ 5 5 — ‖

茼笥。 芍笥。 芍笥。 从豆万作

21. 两绖一按一散，右食、中、名同时入出双弦（泼

刺 法）练习：

4/4 ‖ $\overset{(\overset{5}{5}}{5}$ $\overset{5·6}{}$ $\overset{(2}{2}$ $\overset{2·2}{}$ | 23 $\overset{5}{5}$ 5·6 $\overset{2·2}{}$ | $\overset{23}{}$ $\overset{5}{5}$ 5·6 ‖

艳 笆笪 申 巴笪 巴笪 申 巴笪 巴

从豆可作

22. 一弦上左大按、右名、中食摘剔、挑连弹(轮法)

练习:

2/4 ‖: 666 0 | 555 0 | 333 0 | 222 0 | 111 0 |
666 0 | 555 0 | 555 0 | 666 0 | 111 0 |
222 0 | 333 0 | 555 0 | 666 0 :‖ 从豆可作

23. 一弦上左名按、右名、中食摘剔、挑连弹(轮法)

练习:

4/4 ‖: 0555 35 565 5 | 0333 23 353 3 |
0222 12 232 2 | 0111 61 121 1 ‖

0666　56　616　6

24.一绕上左大按，右中食剔抹挑连弹（锁法）练习：

练习三

正调泛音

25.一绕上左中、食浮点右中、食　单弹（泛音勾挑法）练习：

2/4 ‖: 5— | 6— | 1— | 2— | 3— | 5— | 6— |

6— | 5— | 3— | 2— | 1— | 6— | 5— :‖ 从豆万作

26. 一弦上左中食大浮点，右中食大连弹（泛音勾剔、抹挑、擘托法）练习：

4/4 ‖: 55 66 — | 66 11 — | 11 22 — |

22 33 — | 33 55 — | 55 66 — |

66 66 — | 55 55 — :‖ 从豆万作

27. 隔一弦左大名中互泛，右食中挑勾两弦间弹（泛音小间法）练习：

2/4 ‖: 3 3 | 2 2 | 6 6 | 5 5 | 5 5 | 6 6 |

103

2 2 | 3 3 ‖

28. 隔二弦左大名中互泛，右食中挑勾两弦间弹（泛音大间法）练习：

2/4 ‖: 6 6 | 5 5 | 3 3 | 2 2 | 2 2 | 3 3 |

5 5 | 6 6 ‖ 从头再作

29. 隔四弦左大、中互泛，右大、中托勾两弦间弹（泛音大间法）练习：

2/4 ‖: 6 6 | 5 5 | 5 5 | 6 6 | 6 6 | 6 6 |

5 5 | 5 5 ‖ 从头再作

练习四
正调按音
餘音

30. 按弦得声後,左大指本位左右摇摆取音(吟法)练习:

<div align="right">

第二篇 指法 附练习曲
</div>

$\frac{2}{4}$ ‖ 6 6 | 5 5 | 3 3 | 2 2 | 1 1 | 6 6 |

5 5 | 5 5 | 6 6 | 1 1 | 2 2 | 3 3 |

5 5 | 6 6 ‖

31. 按弦得声後,左名、中指本位上下搓揉取音(揉法)练习:

$\frac{2}{4}$ ‖ 2 2 | 1 1 | 6 6 | 5 5 | 3 3 | 2 2 |

1 1 | 1 1 | 2 2 | 3 3 | 5 5 | 6 6 |

105

$\overset{\frown}{1}$ $\overset{\frown}{\underset{.}{1}}$ | $\overset{\frown}{2}$ $\overset{\frown}{\underset{.}{2}}$ ‖

匋才 琶才从豆万作

32. 按弦得声后，左大指本位弹取音，又名按下位，大指上位仍拨取音（撞法和掐法）练习：

2/4 ‖ $\underline{776}$ 6 | 6 — | $\underline{665}$ 5 | 5 — |

匋立琶芭匋 匋立琶芭匋。

$\underline{553}$ 3 | 3 — | $\underline{332}$ 2 | 2 — |

匋立琶苉匋。 匋立琶芭匋。

$\underline{221}$ 1 | 1 — ‖

匋立琶苉匋 从豆万作

練習五

正调 按音

走音

33. 右食、中间勾，右大同时从下半位按弦迎上取音（绰法）练习：

106

2/4 ‖:6 6│5 5│3 3│2 2│2 2│

3 3│5 5│6 6:‖ 从豆万作

34. 右食中间勾,左名同时从下半位按弦迎上取音(绰法)练习:

2/4 ‖:6 6│5 5│3 3│2 2│! !│! !│

2 2│3 3│5 5│6 6:‖ 从豆万作

35. 右食中间勾,左大同时从上半位按弦送下取音(注法)练习:

2/4 ‖:6 6│5 5│3 3│2 2│2 2│3 3│

5 5│6 6:‖ 从豆万作

107

36. 右食中间勾,右名同时从上半位按弦送下取音(注法)练习:

2/4 ‖: 6 6 | 5 5 | 3 3 | 2 2 | 1 1 | 1 1 |
芑 蒚 茵 蒚 茝 篘 茜 筍 苴 劳 苴 劳

2 2 | 3 3 | 5 5 | 6 6 :‖
茝 劳 茝 篘 茵 蒚 芑 蒚 从豆万作

37. 按弦得声後,左大走上一位取音(引上法)练习:

2/4 07 ‖: 23 6 | 6 06 | 72 5 | 5 05 | 61 3 |
筍 勺 尧 芑 筍 筍 勺 尧 送 筍 筍 向 尧 茵

3 03 | 56 2 | 2 07 :‖ 2 — ‖
筍 筍 勺 尧 茝 筍 筍 从豆万作

38. 2/4 07 ‖: 56 2 | 2 05 | 61 3 | 3 06 | 72 5 | 5 07 |
筍 勺 尧 茝 筍 筍 向 尧 茵 筍 筍 勺 尧 送 筍 筍

23 6 | 6 03 ‖ 6 — ‖
勺 尧 芑 筍 筍 从豆万作

108

39. 按弦得声後,左大走下一位取音(抑下法)練習:

2/4 ‖: 653 3│3 —│532 2│2 —│321 1‖
 苁蟁菊苁。苁蟁茵苁。苁蟁菊

 1 —│216 6│6 —│165 5│5 —│
 苁。苁苁苊苁。苁蟁苊苁。

 165 5│5 —│216 6│6 —│321 1│
 苁蟁苊苁。苁苁苊苁。苁蟁苊

 1 —│532 2│2 —│653 3│3 —‖
 苁。苁蟁苁苁。苁蟁菊苁。从豆万乍

40. 按弦得声後,左大引至上位又抑下夲位取音(進復法)練習:

3/4 ‖: 335 322 2 —│223 211 1 —│
 菊苁隻音苁茵苁。茵苁隻音苁苁苁。

 112 166 6 —│661 655 5 —│
 苁苁隻音苁苁苁。苁苁隻音苁苁苁。

$\underline{661}\ \underline{655}\ 5\ -\ |\ \underline{112}\ \underline{166}\ 6\ -\ |$

茍盐罄琶芎齒。　　芎齒隹六琶芎齒。

$\underline{223}\ \underline{211}\ 1\ -\ |\ \underline{335}\ \underline{322}\ 2\ -\ \|$

茴齒隹九琶茍齒。　　茍琶罄琶茴齒。从豆万乍

41. 按弦得声後,左名抑至下位又引上本位取

音(退復法)練習:

$\frac{2}{4}\ \|\ \underline{2126}\ !\ |\ !\ -\ |\ \underline{1615}\ 6\ |\ 6\ -\ |$

琶臺电芎齒。　　齒臺电芎齒。

$\underline{6563}\ 5\ |\ 5\ -\ |\ \underline{5352}\ 6\ |\ 6\ -\ |$

齒臺电芎齒。　　齒臺电芎齒。

$\underline{6563}\ !\ |\ !\ -\ |\ \underline{1615}\ 2\ |\ 2\ -\ \|$

齒臺电芎齒。　　琶臺电茴齒。从豆万乍

42. 按弦得声後,左大引上一位復向按位注弹

(分开法)練習:

$\frac{4}{4}\ \|\ 6\ \underline{56}\ \underline{53}\ 2\ |\ 2\ -\ 5\ \underline{35}\ |\ \underline{32}\ !\ !\ -\ |$

琶壴弅琶茴簋。　　齒壴弅琶芎簋。

110

3 23 21 6 | 6 — 2 12 | 16 5 5 — |

5 61 65 5 | 5 — 6 12 | 16 6 6 — |

1 23 21 1 | 1 — 2 35 | 32 2 2 — |

3 56 53 3 | 3 — 5 61 | 65 5 5 — ‖

第二篇 指法附谱曲

三篇手势

第 三 篇　手 勢

上一篇指法,已將演奏古琴許多撥彈抑按的技巧方法講述過了,而那些技巧方法,由左右兩手實際使用的時候,仍然各有一定的形勢,這些形勢,不僅是有關外表上的美觀,而且是直接影響行氣的通塞,使力的張弛,運指的靈笨,取音的美惡,在開始學習彈琴的第一步,必須頑強地按照圖勢說明仿習純熟,以後撫弦動操,自能揮洒活潑,游刃有餘,毫無拘束倔強,或散漫粗獷的毛病了。所以歷來各家琴譜,都特別強調手勢,既將"指法合勢"列為"彈琴五要"的第一要,又將"布指拙惡,手勢煩亂"列為"彈琴五病"的第一病,就可知其重要性了。

考彈琴注重手勢的傳統,來源很遠,最早的文獻是漢代蔡邕在他的琴賦中說過"左手抑揚,右手排徊,指掌反覆,抑按藏摧"的話,唐代趙惟則的彈琴法也述過趙耶利的話說,"彈琴兩手必須相跐,如雙鸞對舞,兩鳳同翔,要在附弦作勢,不在声外搖指"。新唐書藝文志樂類載有趙耶利琴手勢一卷,北宋崇

文總目樂類和馬端臨文獻通考都載有琴手勢一卷原釋是"唐道士趙耶利撰記古琴指法,爲左右手圖二十一種"宋建中靖國間(1101)陳暘樂書和南宋嘉定前(1208前)田紫芝太古遺音兩書中載有趙惟則説"手勢所象,本自蔡邕五弄,趙耶利修之"這一些記載,説明了古琴指法手勢的淵源,是遠從漢末蔡邕(133—192)發端,到了唐代趙耶利(567—639)就修訂爲手勢譜並繪成了圖,但原来的圖譜,宋以後即無專刊本流傳,現見於太古遺音録載者,有右手十七圖勢,左手十六圖勢,共是三十三個圖勢,比較趙耶利原来的圖勢,多出一十二種,可能是在趙耶利以後又經琴人陸續補充發展的,哪些是趙耶利的原手勢圖,哪些是後人所補參,就无從分別了。總的来説,這種手勢圖溯源於唐代趙耶利是可以肯定的,兹以太古遺音爲基礎,並參採明清諸家譜集和個人体會実験所得,分爲右手々勢圖説,左手々勢圖説兩章,各一十八節,列述於下。

第 一 章 右手之勢圖説

手的構成,是由肩而肘,之而臂,之而腕,之而掌,掌而指,之各有三節,連着掌的一節名叫根節,次為中節,最末了的一節名為末節,祇有大指的根節生在腕掌之間,藏而不露,至中節才与食指分义,名叫虎口。每指末節外甲内肉,甲長出指頭上,稱為甲尖,指頭肉面有紋,名為箕斗。凡此各部分,都直接間接与撥彈抑按有關,因而整個手勢的要求,不僅是注重手指屈伸平側俯仰的結構,也包括了肘臂腕掌各部分高低開合運轉的安排。要得手勢準確,必須首先端正肘臂的姿式,從右手来説,它的任務是撥彈古琴彈絃的地位,傳統規定限於自岳山至一徽之中。這一段面積,上下左右不出三、四寸廣狭,因此右手的活動範圍很小,肘臂的姿式比較固定,要求肘不可下垂,亦不可高抬,宜舒張,与肩脇約成三十至四十度的角度,使臂腕平伸,掌指微俯,而後依照各項技法動作的需要,結成後列各種手勢,則实際

演奏運用的時候,自然筋脈鬆弛,氣力貫通,由肘使臂、々使腕、々使掌、々使指、々使節,節々疏暢,以達於絃,才能發出圓厚飽滿的音響。

　　但右彈下指的形勢,又有當空下指,靠絃下指,探指深取,插指浮取,提腕下指,低腕下指的不同。大約取清脆之声,宜當空下指,則勢迅捷而勁挺。取中和之音,宜靠絃下指,則勢從容而溫舒。声重長者,宜探指深取,則勢猛掣,使遠而多徐。声輕短者,宜插指浮取,則勢掠(輕),使近而多疾。一絃至四絃勢遠,宜提腕下指,重声用多,輕声用少。四絃至七絃勢近,宜低腕下指,輕声用多,重声用少。雖於各勢内分别注明,然曲情变化,運用又必須靈活掌握,亦不可死守教條,不知權变,才能極盡能事。

第一節 右手舉指起勢
春鶯出谷勢

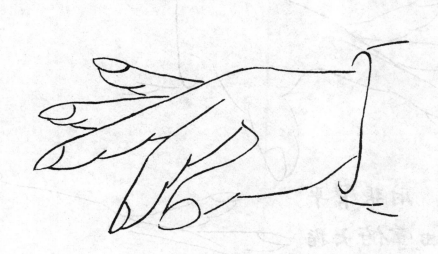

肘張約三十度,臂平伸,腕微曲,掌略俯,右手五指,惟小指不用於彈絃,故名曰禁指,必須伸直,指尖稍仰。中名二指平直微俯,中節靠攏,名指末節微高於中指,低於禁指。食指稍屈中、末二節指尖下垂。大指側伏於食指下,中、末二節微彎。五指伸屈高低,勢宜互相照顧,勿使指縫乂槎散漫,虎口張開為妙。

　一曲起手,指將出動入絃,雖未開始撥彈,先必有所準備,五指結構如上式,有低昂綽約之翩翩欲舉之勢,恍若春鶯之出於幽谷,正振羽而將鳴。太古遺音淵源唐代趙耶利手勢圖無此圖勢,余特為擬以補名曰春鶯出谷勢。太古遺音原書每一圖勢都有一首興詞,也仿照体例擬了一首曰:

　"相彼春鶯,出谷遷林,爰振其羽,將嚶其鳴,譬右指之初舉,待揮絃而發声。"

第二節 右大指托擘勢
風驚鶴舞勢

肘張臂平,掌俯,大指倒豎托絃則張開虎口,中末二節俱直,指头肉面轟絃使絃從指面經甲尖而出,令有甲肉声。擘絃則虎口稍開,中、末二節微弯以指甲背着絃純取甲音,其運動都在中節与腕力並用。食中名三指平直,中指中末二節稍低於食名二指,禁指伸直又稍高於名指。各指々縫微開,勢如鶴翅初張,竦体孤立有臨風鼓舞之態。太古遺音手勢圖右大擘托的手勢名為"風驚鶴舞勢"原興詞曰:

"萬窾怒號,有鶴在梁,竦体孤立,將翺將翔,忽一鳴而驚人,声凄厲以弥長。"

第二節 右手大指托擘勢

120

第 三 節　右食指抹勢
鳴鶴在陰勢

肘臂
腕掌同前
勢食指屈其
根節伸其
中末二節
指頭肉面

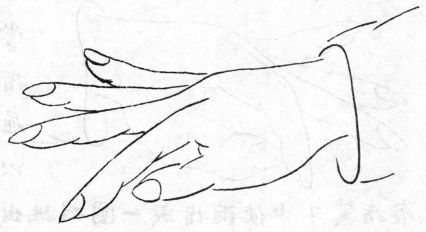

箕斗中著絃,使絃從指面經甲尖抹入,不要攀絃,不宜犯甲太多。大指中末二節微彎,側伏於食指下,每抹入,必使食指箕斗落在大指甲尖抵住。其運動在臂腕暗助食指中末二節之力。中、名二指都伸平直,使中高於食、名,又高於中,禁指更較高而直,各指々縫稍開,高下參差,有鳴鶴展翅之態。拂勢亦同,但拂的運動全在臂腕之力。太古遺音手勢圖右食抹拂的手勢,名為"鳴鶴在陰勢"原興詞曰:

"鶴鳴九臯,声聞于野,清音落々,自合韶雅,惟飛指以取象,覺曲高而和寡。"

第四節　右食指挑勢
賓雁啣蘆勢

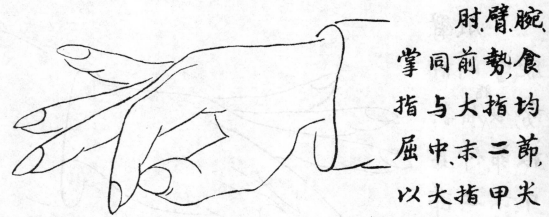

肘、臂、腕、
掌同前勢食
指與大指均
屈中末二節
以大指甲尖

第四節　右手食指挑勢

輕抵食指箕斗中,使兩指成一圈形,挑出則大指伸
直中末兩節,將食指推送,以助食指自伸之力。指須
當空落絃,挑以甲尖,稱為敲絃得聲手起。其運動在大指中末
二節和食指中節的伸屈,切不可將兩指揑緊,使其抵送不靈。
中名二指微彎,餘指如抹勢歷度捻的手勢亦同太古遺
音手勢圖,挑抹同為"鳴鶴在陰"一勢,而另有大食指捻的手
勢名曰"賓雁啣蘆勢"我認為挑歷度的大食兩指,須屈曲搯
抵,與抹拂的大食兩指形勢有別,實與捻法取象於北雁來賓
啣蘆御風之勢相同而且捻法今諸用時極少挑是主要指
法之一,用得最多,故特將挑歷度從"鳴鶴在陰勢"中提出
而與捻並列為"賓雁啣蘆一勢"原興詞曰:
　　"涼風候至,鴻雁來賓,啣蘆南鄉,將以依仁,免度關
而委去,遞哀音而動人"

122

第五節　右中指勾剔勢
孤鶩顧羣勢

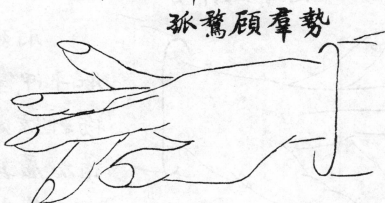

腕臂肘，勾勢同前，掌則中指屈其根中兩節，

堅直末節，指頭肉面抵絃，經甲尖勾入，落指於次絃之上。其運動在中節堅勁之力。一至四絃提腕下指，探指深取，四至七絃，低腕下指，揷指浮取。食指提起微曲，而昂其首於最高處，大指側伏於食指下，名指平直高於中指略低於食指，各指之縫，不宜張開，禁指如前。剔絃則中指屈其中末二節，以甲背懸空落絃，其運動在中末二節伸直堅勁之力餘指如勾勢。太古遺音手勢圖右中勾剔的手勢名為"孤鶩顧羣勢"以中指屈於掌下而眾指低昂綽約宛如張翼与孤鶩高飛俯首顧盼形極相類。原興詞曰：

　　"孤鶩念羣飛鳴遠度，堪憐片影弋人何慕与落霞以齊飛復徘徊而下顧。"

123

第六節　右名指打摘勢
商羊鼓舞勢

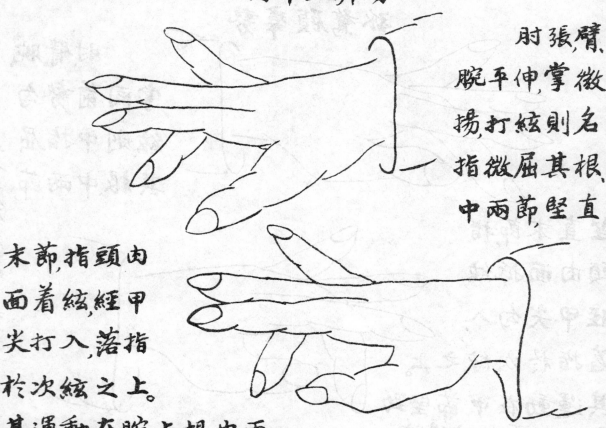

肘張臂、
腕平伸、掌微
揚、打絃則名
指微屈其根、
中兩節堅直

末節、指頭肉
面着絃、經甲
尖打入、落指
於次絃之上。
其運動在腕与根、中兩
節之力。中指伸直、高於名指、食指稍低於中指、大指
伸直、中末兩節、虎口前開後合、与食指作八字形。除
名指外、各指々尖都略向上。摘絃則名指微屈根節、
全屈中節、堅直末節、甲背着絃、其運動在臂腕助末節動挺
之力。食中二指並攏略俯、大指稍屈中、末二節、虎口略開、禁
指如前。太古遺音手勢圖、右名打摘的手勢名為"商羊鼓舞
勢"原興詞曰:
　　　"有鳥獨足、靈而知雨、天欲滂沱、奮翼鼓舞、屈名
指以臨絃、象其行之踽踽。"

124

第 七 節　右大中指大撮勢

飛龍拏雲勢

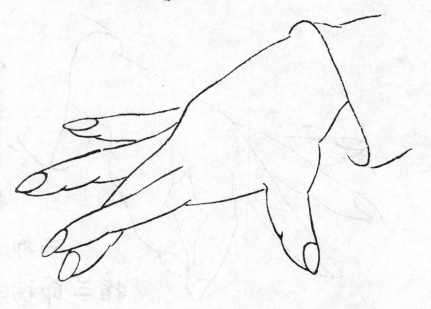

肘張臂平,腕曲掌俯,大指倒豎,中指低俯,各節伸直,與大指撐開作八字形,都用指頭肉面各着一絃,或七、二絃,或六、一絃同時托、勾齊下,撮得一声,其運動在大、中二指根節之力,食名二指平直並伸高桄中指,禁指如前太古遺音手勢圖右大、中齊撮的手勢名為"飛龍拏雲勢",以大、中兩指舒張其勢,餘指翹舉助威,大有蛟龍舞不拏雲飛騰之象,原興調曰:

"靈物為虬兮,非池可容,頭角峥嵘兮,變化無窮,位正九五兮,時當泰通,攀拏而上兮,潚然雲從。"

125

第八節 右食、中指齊撮勢

螳螂捕蟬勢

肘、臂、腕、掌同大、中二指倒豎，食指屈其根、中二節，直其末節，中指三節均直，义開指縫與食指作人字形。大指亦倒豎，微曲中、末二節，以甲尖裡邊抵住食指箕斗中，用食指甲背中指肉面各着一絃，同時挑勾齊下，撮得一声。其運動在大、食、中三指根節之力。名指伸直微俯而高於中指，離開指縫，与中、食指作三义个字形，禁指倒直而翹然高舉。太古遺音手勢圖右食、名指（古用名指今用中指）齊撮反撮的手勢，名爲"螳螂捕蟬勢"原興詞曰：

"蟬性孤潔，長吟自樂，螳螂怒臂，一前一却，謂齊撮而復反，取其狀之相若。"

126

第九節　右名中食指輪勢
蟹行郭索勢

肘臂
同前勢腕
平掌微揚
名中食三指
並靠齊其甲
尖屈其根中

二節先以名指甲尖右側々傍絃際摘剔挑次第連續發出其運動在微々轉腕以助三指中末二節伸舒圓活之力。大指中末二節微彎以甲尖傍於食指末節外邊禁指如前。半輪勢同但食指不挑祇名中摘剔太古遺音手勢圖右食中名指輪的手勢名為"蟹行郭索勢"原興詞曰：

　　"蠏合離象賦性側行內柔外剛螯舉目瞳觀其連蜷之勢似夫輪歷之声。"

127

第 十 節　　右食、中、名指㩺剌勢
游魚擺尾勢

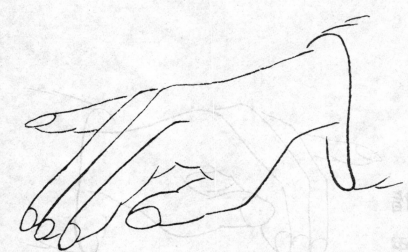

肘張、
臂平、腕掌
微俯、食、中、
名三指並
攏、俱屈其
根節、仲直

中、末二節、使名指尖稍出於中指、中指尖稍出於食
指、略作斜勢、以指頭肉面着絃、向内㩺入、三指一齊
曲其中節。其運動在於腕掌轉側、以助三指屈曲之
力。大指直其中、末二節側倚於食指之旁、禁指例直。
<u>太古遺音手勢圖</u>右食、中指攏剌的手勢名為"游魚
擺尾勢"原興詞曰:

"雷雨作解、揚濤奮沫、魚將變化、掉尾㩺剌、爰
比興以取象、駢兩指而飄瞥"（古時㩺剌有祇用
中食兩指者）

128

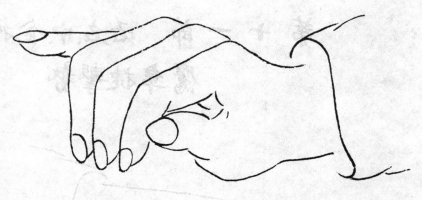

臂腕勢,身微向身
肘,前勢,
同掌微向身
側而稍揚,

名、中、食三指並攏,俱屈其根中二節,使食指尖稍出
於中指,中指尖稍出於名指,略作斜勢,以指甲尖向
外刺出,三指一齊挺直,其運動亦在於腕掌轉側以
助三指伸直之力。但指掌反覆,一來一去之間,切忌
潑入時形如握拳,刺出時狀似摩掌,必須生動自然,
輕重恰當,重而殺伐,輕而委靡,皆所不取。太古遺音
手勢圖潑刺二法的手勢,以游魚擺尾名之,確能體
會其活躍神情,與詞亦同。

129

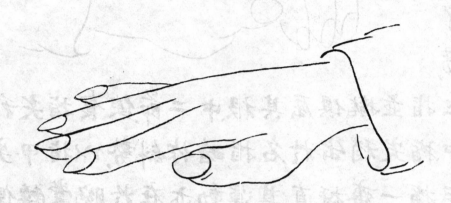

　　肘臂腕掌的形勢，未伏以前，全同剌法，乘剌出時，以名、中、食三指並緊帶大指一齊側掌稍作斜勢，疾捷地向絃外擊下，將指掌隨即伏於絃上，使一、二絃齊擊琴面，砉然一然如折竹声，其勢險而其声疾。太古遺音手勢圖无此圖勢，徐青山的指法闓箋有之，名為"鷹隼捷擊勢"而沒有興詞，余為補擬如下：

　　"鷹隼攫雀，其勢側速，奮翅一擊，声如折竹，爰取象而形声，以譬喻於剌伏。"

130

第十二節　右食名(中)指打圓勢
神龜出水勢

肘張,臂腕平伸,掌略揚。食指屈曲中末二節,大指亦隨着彎曲,以指甲尖輕

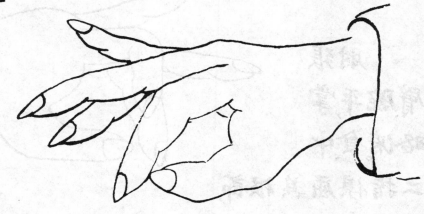

抵食指箕斗中,作挑勢,懸空下指,以食指甲尖落絃挑出。名指微屈中節,豎直末節,作打勢,掉腕探指,以指頭肉面着絃打入。中指伸其中、末二節,指頭微昂。禁指例直如食、中打圓,中指則略屈根、中二節,指尖微揚,餘均同名指打圓勢。其運動亦均在臂腕鬆靈,指節屈伸輕巧勻和之力,上下往来作勢,如劃圓圈,隨手婉轉,自能取得圓活生動的音響效果。太古遺音手勢圖,右食名指打圓的手勢名為"神龜出水勢"。原興詞曰:"負書出圈,履一戴九,欲聳其肩必昂其首,爰比興於挑打,信昔賢之不苟。"

131

第十三節　右食中指消勢
幽谷流泉勢

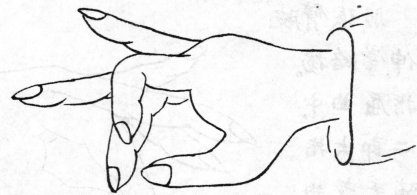

肘張
臂腕平,掌
略俯。食中
二指俱屈其根節,
堅直其中、末二節,使中指稍高於食指,先以食指々頭肉面寄在絃上,輕々抹入,急曲中、末二節,提起在中指之上如鈎形,急下中指用力勾之,便寄中指於次絃之上。其運動在兩指中、末二節之力相逐入絃,食指曲提得勢。大指中、末二節微彎,側（伏）於食指下。名指平直,略高於中指,々縫稍開,高低參差,禁指倒直。太古遺音手勢圖右食、中指蘊和疊消,倚消等的手勢,名為"幽谷流泉勢"原興詞曰:

"空谷幽深,寒泉迸流,消々觸石,灘々鳴球,因夫声而取喻,謂疊指以俱投。"

第十四節　右中食指雙彈勢
饑烏啄雪勢

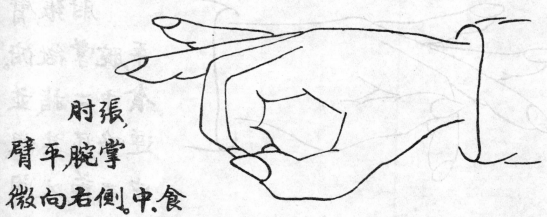

肘張,
臂平腕掌
微向右側。中、食

二指並連屈曲中、末二節,大指屈其末節,以指頭鬆扣住中、食兩指々尖,將中指右側尖角側傍絃際,先中剔,次食挑連續用力伸直中、末二節彈出。其運動雖在中、食兩指中、末二節,仍得助於大指扣住之勢。名指平直,禁指如前。若作三彈,則大指扣食、中、名三指々尖,摘剔挑次第彈出。單彈則祇扣食指一指彈出。太古遺音手勢圖右食、中、名指單彈、雙彈、三彈的手勢名為"饑烏啄雪勢",原興詞曰:

"爰集爰止,莫黑匪烏,饑而啄雪,其味不濡,爰借喻於清彈,欲其勢之虛徐。"

第十五節 右食中指圓摟勢
鴛鴦和鳴勢

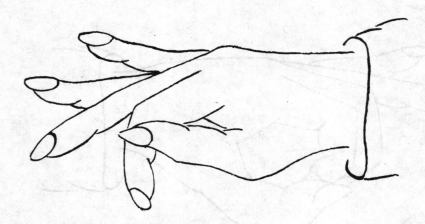

肘張,臂平,腕掌微俯。食中二指並連,略屈其根中二節,又開末節,使中指尖稍高於食指,名指平直,又高於中指。其運動在食、中兩指中節之力。大指微弯,側候於食指旁。禁指例直。圓摟之妙全在兩指間絃抹勾,指頭肉面着絃,下指勾齊,不得偏重,仍須暗用腕力控制,輕摟迅起,發音自能圓和。太古遺音手勢圖右食中指圓摟的手勢名為"鴛鴦和鳴勢"原興詞曰:

"鳳翔高岡,鴛遊層崖,同類和鳴,喈喈嗟嗟,摟二絃而併作,象其音之克諧。"

第十六節 右食中指鎖勢
鷓雞鳴舞勢

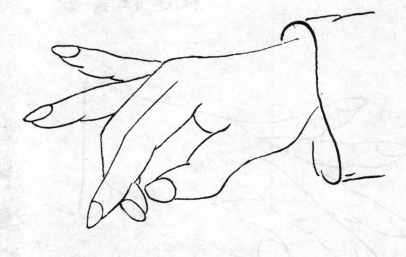

張肘、臂腕平伸、掌微俯食、中二指倒垂，食指略屈根中二節，伸其末節，中指則根、中、末三節均須稍屈，使食指微高於中指，々縫微開，指頭作乂形。先以中指甲尖著絃剔出，迅以食指緊接抹挑，如紐鎖之狀，疾捷得出三声。其運動雖出於兩指根節之力，而訣在兩指指尖淺入浮取，即能靈動无碍。大指微曲末節，側倚於食指之旁。名指平直，稍高於食指。禁指倒直而翹。

太古遺音手勢圖右食、中、名鎖和換指鎖的手勢，名為"鷓雞鳴舞勢"原興詞曰："沙僻人静遊鷓自如，鳴則延頸，舞則翼舒，欲和合於声韻，審步趨之疾徐"。

第十七節 右食、中指全扶勢
風送輕雲勢

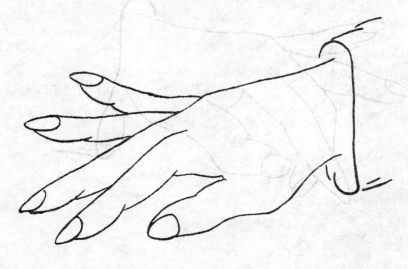

肘、臂、腕、掌勢同前。食、中二指並連，俱微屈其根節，伸其中、末二節，指縫略開，使中指尖高於食指，先以食指連抹兩絃，中指又跟着續勾兩絃，四声相連如一声。其運動在食、中兩指中、末二節相逐輕靈之力。名指平直，稍高於中指。大指側倚於食指之旁。禁指如前。半扶衹食指連抹兩絃如一声，餘同全扶勢。太古遺音手勢圖右食、中指全扶半扶的手勢名為"風送輕雲勢"原興詞曰：

"冉々溶々，聚氣以成，油然而作，勢逐風輕，喻度指之如雲，不欲重而有声。"

136

第 十八 節　右名中食指索鈴勢
振索鳴鈴勢

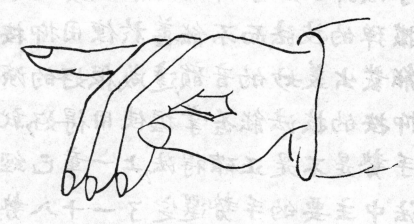

肘張臂平，
腕掌微揚。名、中、
食三指並連，俱
屈其根中二節，
齊其甲尖，以名
指右側甲角傍着絃隙摘剔挑一輪而遍及七、六、五
絃其運動亦如輪勢之轉腕以助三指中、末二節舒
伸圓活之力，而更以輕靈出之，使三條絃的泛音，纍
纍連貫，成為一串，清脆分明，而不混亂。如用之於按
音，則祇以食指連挑敔絃如歷度之勢，其運動則在
臂腕推送之力。太古遺音手勢圖右食中名指索鈴
的手勢名為"振索鳴鈴勢"原興詞曰：

　　"衆鈴冐索，引手一振鏘之和鳴，翕然成韻惟
　取象以揮絃，自悠揚而遠聞。"

第二章　左手々勢圖説

古琴是多絃廣面音位繁複而無品柱全靠右手撥彈和左手抑按才能演奏的樂器僅々掌握了撥彈的技法而不能善於使用抑按的技法還是不能發出美妙的音韻達成很好的演奏效果。撥彈和抑按的技法能否掌握使用得好，就看左、右兩手的手勢是不是正確得法，上一章已經將右手撥彈技法中主要的手勢選定了一十八勢二十二圖講述過了，這裏再將左手抑按技法中主要的手勢選擇一十八圖勢，分節詳為説明。

左手肘、臂、腕、掌、指各部分高低俯仰屈伸開合的形勢，与右手不同它的任務是抑按七條絃上下前後的音位極多，幅度長達三尺以上因此左手的活動範圍很大按泛進退時有移易。而肘、臂、腕掌必須与之相適應所以它們的姿式不能固定左肘舒張的角度，有時与肩脇約六十度以上，有時或二三十度上下，有時可能是完全与脇腋合攏臂腕雖也

同樣是平伸,而有時是正出,有時是側向,掌指亦隨各勢的趨向,俯仰反覆變動不居。總而言之,無論是那一手指和那一種形勢,都以達到運用靈便,筋脈疏暢,氣力貫通,音響圓滿,姿態美觀為主要目的。既不可偏重外形,不求實質,也不可死拘成法,流於緊張,或漠不經心,形成散漫,分際的掌握,權變的控制,必須神而明之,才能恰到好處,而沒有過與不及的弊病。

第一節　左手寄指起勢

秋鶚凌風勢

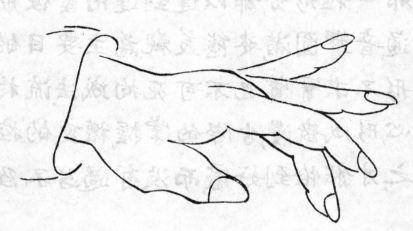

約肘張四十度，臂平伸腕，掌略俯。中指屈其中節，以指尖輕抵一絃外九十徽間琴面，後掌放虛覆罩絃上。食指中末二節微彎如偃月，高於中指。大指屈其中末二節，虎口稍開，側候於食指旁。名指平直，高於中指略低於食指。禁指倒直而翹。五指結構勢宜互顧，勿使散漫。左手各指之甲均不宜蓄，則按絃堅實，走指無鋒稜磕絃，更能蓋音明晰而助右彈清亮。太古遺音手勢圖無此手勢，明徐青山萬峰閣指法闃賤有之，名為"秋鶚凌風勢"而無興詞。余為仿太古遺音體例，擬補一首曰："秋霄爽朗，一鶚高翔，凌風俯瞰，氣象昂藏，喻左手之寄指，狀其勢之飛揚。"

第 二 節　左大指按絃勢

神鳳銜書勢

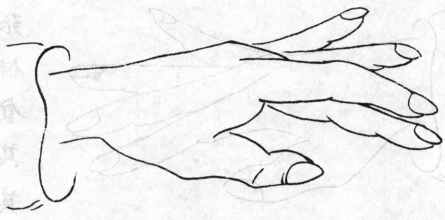

肘微張,臂平伸,腕略向左側,掌亦隨側而後低前昂,大指稍屈中、末二節,虎口半開,以右側近甲根半甲半肉處按絃,用純肉者,則伸直中、末二節,於末節右側挺骨處按絃。其轉動運用全以末節堅實之力,如入木之狀而又用力不覺,食指提起中、末二節微彎,中指直俯於食指下,名指亦伸直略高於中指,要使三指靠攏指縫,不致鬆懈,結構約束而有勢。葉指倒直。此勢大食二指屈節相応,狀如鳥啄而餘指廊然張舉有似翱翔,太古遺音手勢圖左大指按絃勢,名為"神鳳銜書勢"原興詞曰:

　　"鳳兮鳳兮,感德而至,銜書來儀,表時嘉瑞,謂拇按而食覆,取夫味之相類"。

141

第三節　左食指按絃勢
芳林嬌鶯勢

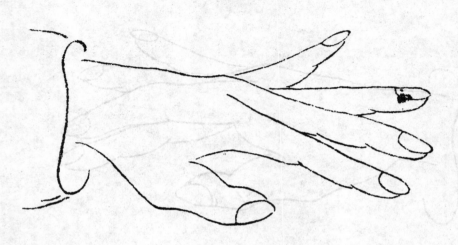

肘微張,臂腕平伸,掌略俯。食指稍屈其根節,伸其中末二節,用指頭肉面箕斗中平正按絃。其轉動運用在中末二節堅實之力。大指略曲,側伏於旁,虎口稍開,中名二指伸直,中指略高於食指,名指又略高於中指,指尖都微帶仰,高下參差,禁指例直而翹。太古遺音手勢圖左食指按搣的手勢,名為"芳林嬌鶯勢"。原興詞曰:

　　"相彼嬌鶯兮,遷於芳林;飛鳴求友兮,覭睍其音,謂按指之雍容兮,有如軟語之春禽。"

142

第 四 節　　左中指按絃勢

蒼龍入海勢

肘張,臂腕平伸,掌後虛而前微俯。中指各節俱直,指頭略俯,以箕斗中平正按絃,若無按兩絃,則稍側於左,而用末節,其轉動運用二節堅實之力。

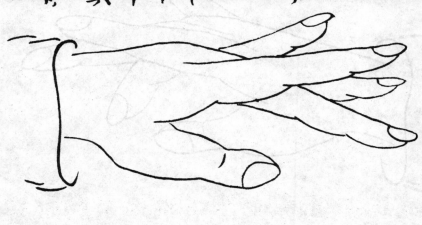

在腕活助末於中,靈以中,末於中,

食名二指平直並伸,使名指高於中指,食指又略高於名指,大指側偃於食指旁,指尖昂起扁口前開後合,禁指例直而翹,太古遺音手勢圖左中按絃的手勢名為"野雉登木勢"覺其不太化,似興詞也欠恰切,徐青山萬峰閣指法閟戕將它改名為"蒼龍入海勢"比較適合,但無興詞,余為擬補一首曰:

　　"不飛於天,不見在田,倏然入海,將潛於淵,謂
　　中直而俯按,類夫勢之蜿蜒。"

143

第五節　左名指按絃勢

栖鳳梳翎勢

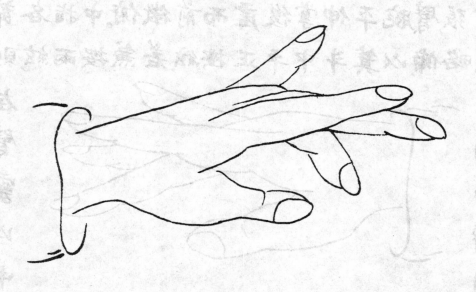

　　肘微張,臂平伸,腕掌稍側向左,名指屈其中節,緊靠中指,凸出其末節,最忌凹入,名為折指,以指頭箕斗略偏左處按絃,如並按兩三絃,則伸直中、末二節,亦稍偏於左按之,其轉動運用在於名指末節堅勁,腕臂靈活,忌將中指壓於名指之上助力。大指稍屈中、末二節,側候於食指之旁。食中二指靠攏,中指稍彎,食指略微提起,指尖參差。禁指如前。太古遺音手勢圖左名指按絃的手勢,名為"栖鳳梳翎勢",原興詞曰:

　　"有鳳栖梧兮,不飛不鳴,意將沖天兮,戢拂其翎,名側按而拇屈,因其勢而命名。"

144

第六節　左名指跪按勢

文豹抱物勢

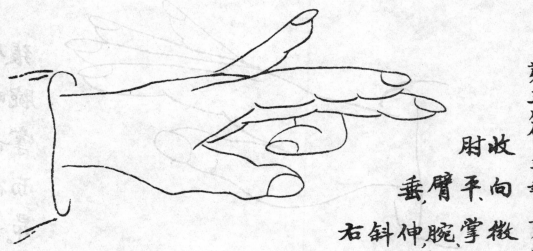

掌微向收
平臂肘垂
伸腕
右斜

側左而平覆名指全屈其中節,跪其末節,按絃有甲、肉兩用,用甲者則在甲背中按之,用肉者則在末節近硬骨處按之。然初習頗痛,必須久練起繭才能按得堅實,發音清楚,而且可以甲、肉兼用,並按兩絃,取得聯絡之便。其轉動運用在腕掌靈活之力。如跪而指起者,亦當稍側左而跪按之,以便大指的動作。其餘各指與名指按絃勢同。太古遺音手勢圖左名指跪按的手勢名為"文豹抱物勢"原興詞曰:

"有豹待安兮,隱於南山,抱物而食兮,孰窺其斑;狀其形而取象,蓋在乎作勢之間。"

第 七 節　　左大指猱勢

號猿升木勢

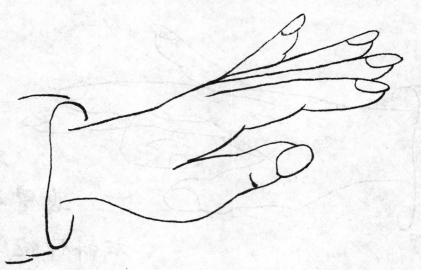

微肘伸平臂張腕略側左，掌亦隨側而後低前昂。大指伸直中末二節，以末節右側甲根半甲半肉處，或末節挺骨處按絃而猱虎口半開其轉動運用全在臂腕鬆軟，以助中末二屈伸圓活之力。這樣則一指可管兩絃。食中二指靠攏微穹，中指略高於食指々尖參差。中名兩指々縫稍開，名指略高於中指，禁指如前。切忌大指与食指挃作圈形俗惡難看。著用中名二指猱絃手指的結構各如其按絃之勢。其轉動運用亦在臂腕鬆軟，以助中名二指中末兩節堅勁圓活之力。太古遺音手勢圖左大指猱絃的手勢，名為"翻猿升木勢"原興詞曰：

"瞻彼翾猿兮，升於喬木，欲上不上兮，其勢逐逐，重按指於分寸兮，欲去來之神速。"

第八節　左大指罨勢
空谷傳聲勢

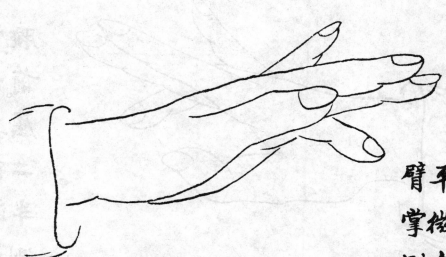

張腕，伸左，肘臂平，掌微向指屈堅，側名指按根，倒直

其中節，以箕斗左側按絃，大指微屈其中、末二節，堅其末節，指尖揚起，虎口半開，用指頭右側其名指按絃的上一位擊下有聲，其轉動運用，在腕与大指根節之力，食、中二指並攏略彎，隨掌勢稍側葉指倒直而翹。太古遺音手勢圖左大指罨的手勢名為"空谷傳聲勢"原興詞曰：

　　　"長嘯一聲兮，振動林麓隨聲響答兮，在彼空谷，喻名按而拇罨兮，欲其音之相續。"

147

第九節　左大名指對按搯起勢
鳴鳩喚雨勢

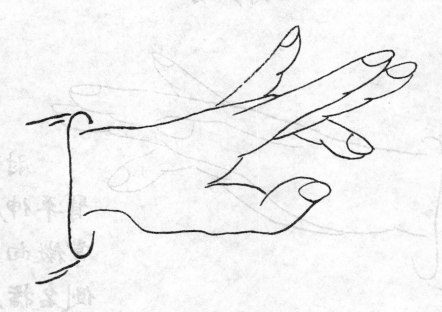

臂勢如微末口右側半甲半
肘腕掌大指中屏以右側
前。屈其二節半開，

肉按絃名指屈其中節，用指頭箕斗左側對按於大指同絃的下一徽位，大指隨以甲尖右角爪絃而起，名指仍堅按不動。其轉動運用在腕力鬆活，名指按得堅實，大指撥得輕靈，須乘名指一按著絃，大指即趁勢搯起，若等按後再搯就遲滯不生動了。食中二指並攏伸直，禁指如前。太古遺音手勢圖左大名指對按的手勢名為"鳴鳩喚雨勢"原興詞曰：

"天欲陰雨兮，維鳩知之，昂首長鳴兮，尚求其雌爰取象於對按兮以其音之相隨"

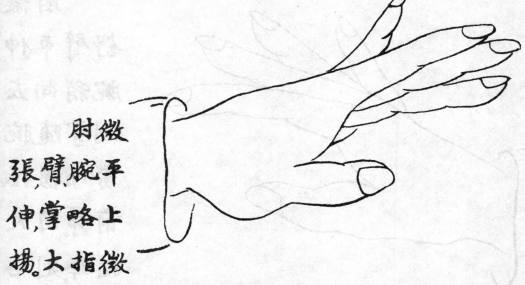

第十节　左大、中名指虚罨势
幽禽啄木势

腕平微，臂略上揚，肘微張，掌伸，大指微屈其末節，以右側半甲半肉處從空對徽擊落絃上。其轉動運用亦在腕與大指根節之力。餘指結構如大指按絃勢。如用中指、名指虛罨虛點，則各屈其中節，挺其末節，用箕斗左側從空對徽擊落絃上，餘指結構各如二指按絃之勢。其轉動運用均在腕與根節之力。太古遺音手勢圖左大、中名指虛罨虛點的手勢名為"幽禽啄木勢"原興詞曰：

"幽鳥避人兮，遠樹而鳴；尋蠹剝啄兮，其音丁丁，因取於虛罨兮，故硜然而有声"

第十一節　左大、中、名指吟勢
寒蟬吟秋勢

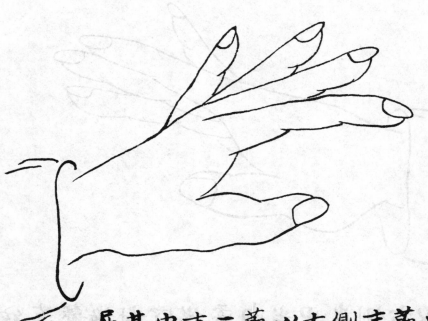

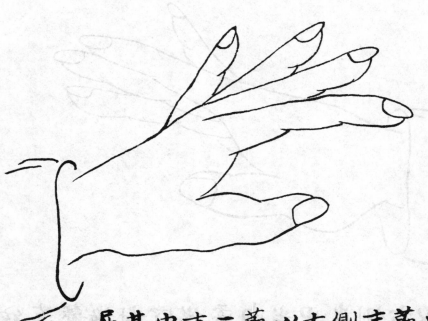

肘微伸，臂平舒，腕稍向左側，掌隨腕勢而後前低昂。用大指吟，則略

屈其中、末二節，以右側末節甲根半甲肉厝按吟，或末節近挺骨処按吟，扁口半開。食、中二指並連微弯，使中稍高於食，指尖參差，名指伸直略高於中指，々縫微開，葉指如前。如中、名指用吟，則各如其按絃之勢。其轉動運用，都在各指按処控制虛実恰當，臂鬆腕軟，以助掌指閃動之力。太古遺音手勢圖左大、中、名指吟勢名為"寒蟬吟秋勢"。原興詞曰："翼而鳴者惟蟬，知時秋高氣肅，長吟愈悲，審夫声而取喻，當即意以求之。"

第十二節　左大、中名指走吟勢
飛烏銜蟬勢

肘微張,
随指引上而
漸合,臂平伸;
用中指走吟,
腕宜平正,掌
則後慮而前

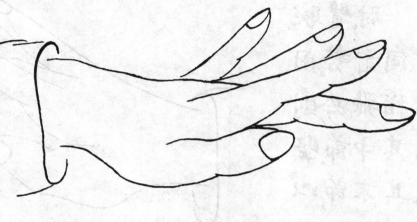

俯。中指各節俱直,以指頭箕斗平正俯按随右彈得
声,即逐分寸引上至譜中所註之位,邊引邊吟声盡
而止。餘指結構如中指按絃勢。用大指名指走吟,腕
宜略側向左,掌則後低而前昂,按指和餘指均各如
其按絃之勢。其轉動運用亦同大、中名指吟勢,在各
指按慮控制虛实,臂鬆腕軟以助掌指行走伶俐閃
吟圓活之力。太古遺音手勢圖左大、中名指走吟的
手勢名為飛烏銜蟬勢。原興詞曰:

　　"蟬入烏口兮,烏飛蟬咽,自西徂東兮,其声漸
　　滅,通諸理以造妙兮,難以言而詳說。"

第十三節　左大、中、名指飛吟勢
飛燕頡頏勢

肘、臂、腕、
掌同前勢用
名指飛吟則
屈其中節堅
直其末節以
指頭肉面箕

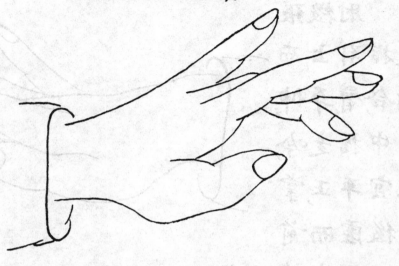

斗偏左處按絃,或二上二下,或二上一下,或一上二下,每到一位指下連綿振動,取得碎音。其轉動運用也是在按要控制虛實,臂鬆腕軟,以助掌指飛行閃搖之力。餘指結構如名指按絃之勢。用大、中指飛吟,亦各与其按絃勢同,而技法運用則如名指飛吟之法。太古遺音手勢圖無此手勢,特為補具名為"飛燕頡頏勢"並擬興詞曰:

"双燕頡頏兮,下上其音,細語呢喃兮,載飛載鳴,象二上而二下兮,爰比興於飛吟。"

152

第十四節　左大、中、名指遊吟勢
落花隨水勢

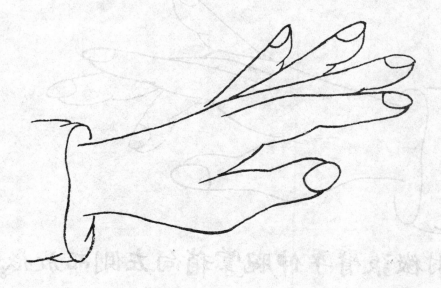

　　肘臂腕掌如前勢。大、中、名指用遊吟,均各如其按絃之勢,其餘不按絃各指的結構亦同。指乘絃上得声,即退下,再綽上,又退下,轉折上下,有似遊行。其轉動運用全在臂腕輕鬆靈活,以助掌指反覆往來,屈折圓轉之力。太古遺音手勢圖,左大、中、名指遊吟的手勢名為"落花隨水勢"原興詞曰:

　　"落花隨水兮,順流而去,逆浪所激兮,欲住不住,因其勢以取喻兮,能求意而自悟"。

第十五節　左大、中、名指綽注勢
鳴蜩過枝勢

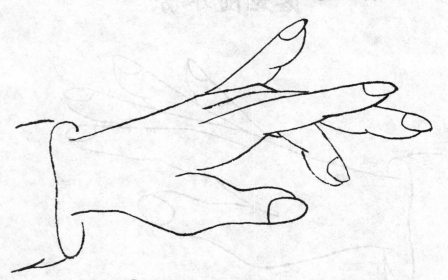

肘微張,臂平伸,腕掌稍向左側而放低。大指綽則虎口全合,略屈中、末二節,注則虎口半開,伸直中、末二節,餘指結構与搯絃勢同。中、名二指綽注,均各如其按絃之勢。三指用綽,均從位下起勢,迎音而上,注則從位上起勢,送音而下,都要先鬆後緊,先虛後實。其轉動運用在臂腕輕靈,以助掌指圓活之力。太古遺音手勢圖左大、中、名指綽注的手勢,名為"鳴蜩過枝勢"原興詞曰:

"維蟬高潔兮,委蛻含靈,隱彼深林兮,趨時而鳴,忽慓驚而引去,曳不斷之餘音。"

154

第十六節　左手大中名指進復退復勢
燕逐飛蟲勢

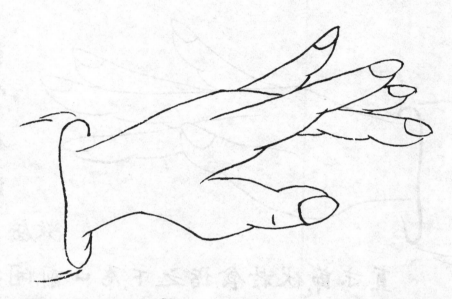

　　肘臂腕掌同前勢。大、中、名指用進復、退復均各如其按絃之勢，餘指結構亦同。右彈得聲後，左指用進復則從按位先抑上，再抑下，用退復則從按位先抑下，再抑上，都要一虛一實。其轉動運用在臂腕鬆靈，以助掌指往來連活轉折輕巧之力。以上下自在，姿態翩然為妙。太古遺音手勢圖左大、中、名指抑上抑下的手勢名為"燕逐飛蟲勢"原興詞曰：

　　"燕ㄌ于飛兮，差池其羽，逐彼飛蟲兮，乍來忽去，抑上抑下兮，取夫勢而為喻。"

粉蝶浮花勢

微腕平，臂均，肘張，掌伸。大指浮泛，則微屈中節，伸直末節，伏於食指之下，虎口前開後合，以右側近挺骨處浮著絃上，離絃米許，彈絃振躍觸指成音，一觸即略提起。餘指均須平直，中指略低，食名二指稍高，三指之尖均微仰起，禁指倒直而翹，各指略開。食中名指浮泛，則各節均須伸直，其他各指稍高於泛絃之指（指尖微仰。食指以中末節、中指以箕斗正面、名指以中末節左側著絃取音方法与大指浮泛同。其轉動）運用，均在腕指輕穩虛靈之力。太古遺音手勢圖左大食中名浮泛的手勢名為"粉蝶浮花勢"。原興詞曰：

"粉蝶浮花兮，翅輕花柔，欲去不去兮，似留不留。取夫意以為泛，猶指面之輕浮。"

156

第十八節　左大食中名指互泛勢

蜻蜓點水勢

臂勢前同肘
左大食中三指互泛如浮側而揚。腕掌微而揚。

泛之勢，但非浮候絃躍，而是從空迎絃落指輕點即起，又不可特然自高而下，或向上猛舉而起。名指用互泛，則微屈中節，以箕斗左側點著絃上。其轉動運用，均在臂腕輕穩，掌指靈活之力。太古遺音手勢圖左大食中名互泛的手勢名為"蜻蜓點水勢"原興詞曰：

"無數蜻蜓兮，在水之湄，欸兮而飛兮，點破漣漪，獨對微而互泛，類物象之如斯"。

157

萧曲谱
四

第四篇
曲 譜
第一章 琴譜的創製和發展

南宋嘉定以前（1208前）田芝所著的太古遺音中，有這樣的一段記載"制譜始於雍門门（戰國时与齊孟嘗君田文同时人，公元前300年，琴史有傳）張敷（晉末宋初人，公元430年，宋書有傳）因而（是）別譜，不行於後代趙耶利（唐貞觀十三年前639前的人）出譜兩帙名參古今，尋者易知，先賢制作意取周備，然其文極繁，動越兩行，未成一句。後曹柔（唐貞觀後咸通前639後860前的人）作減字法，尤為易曉也。"根據這一段總結性的歷史概念，就可以知道我们现在所用的減字琴譜，是唐代曹柔創製減字法以後，才具備的形式（詳見存見古琴指法譜字辟覽斷代分家和古琴古代指法的分析）在曹柔以前，完全是用文字記寫，是非常麻煩累贅的。現今流传下来僅存的六朝陳楨明三年（公元589年）丘明所傳的巻子本碣石调幽蘭古譜就是那種極繁贅的

"文字譜"減字譜到南宋時代已大体定型。現有南宋慶元嘉泰间(公元1195—1200年间)姜夔所撰的白石道人歌曲中侧商調古怨一曲是僅存的宋代減字譜琴曲也就是有減字法以後僅見的最早期減字譜。将這兩種譜式對比起来,前者指示彈出一音,往々要多至兩三行的字去説明,後者就祇須一個符號就行了。其繁简累便的情况,真有天淵之別。

這種減字譜和其他中、外樂譜不同,它不是記音,而是在谱上敎你用左手的某一手指在某一條絃的某個部位,用怎樣的姿勢,用某種擇定方法控制着所想要發出的某一音程和某種音色,同时用
<u>音高</u>
右手的某一手指向内或向外用多大的力氣去彈絃出音。所以琴譜又称為"減字指譜"。這個很容易理解的琴又所以要採用像揩油記譜而不用音程記譜,是因為古琴取音的重點,不專門在於掇取複雜的"音程",而是要發揮它多絃廣面的獨特具有的多樣多变的音色。所以古琴譜是包括"音高"連同
音程、音色、及演奏

法構成的一種樂譜。它一直沿着這樣的道路發展到今天。

這種減字指譜(包括了"音高"在內)也概略的指示了"節奏"如緩急、輕重、連息、跌宕之類。不過祇是一些旁字、旁註的輔助，而不是詳晰精確的標誌，不能使人一望而知，照譜按拍演奏，還要靠各人憑着經驗去體會摸索。所以好的琴曲，大部分是要靠口傳指授來取得，如無師承傳授，而要通過打譜工夫去依據實際等於一種再創造，那就往往用同一譜本同一曲操，由幾位不同琴家打譜所得的結果，常會大有出入，不可能保証完全互相一致，也不可能保証其為完全符合於古代原作曲者的意想。這就是這種減字指譜雖然比較文字譜大大的改良進步，還是美中不足，仍存在着一定的缺點。

要來孫補這一缺點，在清嘉慶二十五年(1820)周顯祖撰輯的琴譜諧聲，道光二十三年(1844)張椿撰輯的鞠田琴譜稿，就採取納書楹曲譜和九宮大成譜用工尺點板記曲譜的方法，用到古琴減字

指譜中去供作相對音"高"和"節奏"的旁註。於是同治三年(1864)張鶴所輯的琴學入门,民國七年(1918)楊时百撰輯的琴鏡,民國十一年(1922)續撰的琴鏡補和我本人民國十一年(1922)在山西育才館,三十六年(1947)在湖南音樂專科學校任教古琴的講義,琴曲譜都採用工尺點板作旁註的方法,雖比以前僅單寫減字指譜者有音有拍,改進發展了一步,按弹时的效果,也確实較佳,然而音符點線仍不完全,拿現代記譜的水平去衡量還是不够精密完善。所以近年来很多琴家又採用現代音樂的简譜或正譜方法,将已然掌握的一些古曲和新曲,全面聽記或譯寫出来,与減字指譜並列對照,雖又更較改善進步,然而減字指譜的本身问題,仍然没有根本解决,還是借助他山的補救办法,本編所用各琴曲譜式,亦暫採減字指譜与简譜對照的方法,以供學習之需。

第二章　减字谱组织法

琴曲谱字,有"正字""旁字""旁注"的分别,"正字"以记
"正音","旁字"则记"余音""走音","旁注"标志节奏。凡用第二
篇所列各类减字联合组织而成一字,即是"正字"。其
排列各有相当位次,在起初原就字形的便利,等到
传之既久,遂成定法。大概每一个"正字"可分上中下
三截,其间又有左右胸位,如右手指法厷栔早廿等,
寓在"正字"的上截,尸木勺丹丁亐等,寓在"正字"的中
截,乚毛等,寓在"正字"的下截。左手指法大亻中夕足
等寓在"正字"上截的左侧,纟徵矰分寓在"正字"上截
的右侧,亻宀卜夕尢等,寓在"正字"中截之上,惟彡寓
在"正字"中下截之左。凡苹徽弦的数字,寓"勹丹乚毛"
之内,或"宀木"之下。至于丁扌上下隹艮豆立尚乇匀
省初等,则另作"旁字"寓在"正字"之下右侧,字体较小
于"正字"。其匀爰坙乘虍寅車妾等,亦各从"正字"而附
注右旁。遇有下一字与上一字一二截相同的,往往
省去不寓,即照上文用指,举例如下:

（减字谱符号一行：…正…省…与…匀止…）

𝄐𝄐 𝄐 𝄐 𝄐 𝄐 𝄐 𝄐。　　（良宵引）

又其讀法亦須順序，如上例，可讀為泛起，中七，勾一，名七，勾二，勾三，泛止，大六二，托七，吟，介起，泛起，名七，挑六，少息，歷五四，勾三，挑四，勾三，泛止，大六二，托七。就背鎖七，進五六復，大七，注抹七，吟上六二，大七，注挑七，名七六搖起，名七九，挑六，散挑五，云云。

　　上例凡三句，取"正音"的者十九，取"餘音"的者三，取"走音"的者三，兩手所用指法甚繁，而譜字則簡，實為一種巧妙的組織結構知道了這種減字譜組織法漸々可以學習打譜，即毋師授，也不致茫然無從下手了。

第三章　打譜的節奏方法

　　前面說過，一個沒有師授的減字譜琴曲通過"打譜"去發掘要靠各人憑着経驗去体會摸索，究竟應該用些什么方法体会摸索呢，那末，首先就要辨明這個譜是那一派的傳本，因為古琴有"声樂"派和"器樂"派之分，也就是"江派"和"浙派"之分，兩派處理"節奏"的方法有些不同，而和其他的中國民間音樂，也是迥異。中國的民間音樂，大体上都把節拍按疾徐

分作快板、流水板、一點一板、三點一板和双重的三點一板,這很像西樂的 $\frac{2}{4}$ 和 $\frac{4}{4}$ 等拍子,而沒有、或很少三拍子和五拍子之類。江派的古琴聲樂為了須要結合語言文詞的形式,對準三言、四言、五言、六言、七言等詩歌語句和中國古樂強調"樂句"的结果,就有可能有時甚至必要使用混合拍。例如遇著前四後六的十字句,按江派作為聲樂要求字音明朗,同時又要求一字一音,就祇有用一個三拍子加上一個四拍子;或是用一個五拍子加上一個六拍子,或是用兩個三拍子這三種方法去處理。在現代音樂家看來,它們似乎是太樸素而平凡,這是不能否認的。但是要能漠視它們這種語言和音樂緊密結合的兩個重要民族形式,這是它們的本來面目,文句決定了"節奏"。(是傳統創作手法)

"浙派"古琴器樂的"節奏"方法,也是獨特的。明初(1425)朱權在他的神奇秘譜序中,強調過琴曲有能察出"樂句"和不能察出"樂句"的兩類。(後來浙派琴家把所有刊傳至今的琴曲一概斷了"樂句")舊時琴

家都强調說琴曲祇有"樂句"而无"板眼"的說法,但他们從未說過不要"節奏",甚至還强調要"節奏"。作為器樂来講,琴家認為琴曲既不受語言文詞的拘束,正好奔放地去使旋律儘量優美,不願再使所謂"板眼"去拘束它。问題是在舊时的所謂"板眼",一般都是指"一板一眼"或"一板三眼"等双拍子而言。而琴曲在声樂中就已经不去適合這種規格而用到三拍子或五拍子了。何况是作為器樂的埸合,琴家堂肯反而又陷入双拍的規律中去?因此,器樂琴家的"節奏",採用了另一種方法——用"樂句"和繁複的指法規律来掌握。在一個"樂句"之中,大体上是獨立地組織了一些點拍,彷彿像印度音樂用急驟的鼓點組織出一套"節奏"那裏面可能是一套纯二拍子、四拍子、五拍子,也可能是兩三種拍子混合着使用這就是"器樂派古琴"的"節奏"形式這樣的"節奏",有一部分可以由古琴繁複的指法去自然地决定,例抹挑勾剔單字的正音必緩,滚拂輪鎖消歷的連音必快,吟猱增長时值之類,再加以旁註的輔助解题曲意的揣摩對"打

諧的"節奏"問題,就有把握来處理了。当然,還须要有相当高度的技術修養,才能得到良好的效果。因為"打谱"實際等於再創造。

第四篇 曲谱

良宵引

正調宮音凡三段　據張孔山傳

百瓶齋本重訂　　　　1=下4/4

（一段）

5.6 1 1 1 1 1 1 6 | 5 0 3 2 1 2 1 |

1 — 1 1 1 2 1 | 6 6 6 6 1 6.5 3 |

3 0 1 1 1 2 1 6 6 6 | 6 6 1 2 1 6 7 6 5 3 |

3 — 5 6 5.6 | 3 3 3 3 3 3 2 1 6 6 6 6 1 |

2 0 3 5.3 2 1 | 1 — 5.6 1 |

1 1 1 5.6 1 | 1 — 1 5 6 6 6 1 |

（二段）

6 6 6 5 3 3 0 3 3 | 3 3 3 5 6 1 |

3.2 1.6 666 661 | 2.1 1 1 — |

233 335 333 33 | 235 333 2333 321 |

6.1 2 3 5 5553 | 2333 321 6.6 66 |

1.2 1.2 333 33 | 2.2 3333 5.3 21 |

1 — 21 1 | 2.1 21 1 05 |

（即四勾早四勾四勾早）

（三段）
6 6 066 6 | 6 6 15 67 |

6765 3 3 033 | 3 3 3 561 |

Rit.
3.2 1.6 666 661 | 2.1 1 1 — |

0 6 1.2 3.2 | 5 0 3.2 1.2 1 |

良宵引一曲,最初見於明萬曆四十二年(1614)嚴澂天池所輯的松絃館琴譜。以後徽言秘旨、大還閣、德音堂、五知齋直至清末民初的詩夢齋等三十一家琴譜,莫不徇錄,都是一系相承,大同小異。此譜是我的祖父百瓶老人在清咸豐初年(1856)從川派琴家青城張孔山 ▓▓ 受傳而來,兼有大還閣五知齋兩譜之長。音節和雅,氣度安閑,其中綽注吟猱、起伏、照應、濃淡適合,法度分明,實為小曲中佳品,也是初學入手最相宜的練習曲。

這一曲的內容,是描寫一個天高氣爽,月朗星輝極安樂平靜的美好夜晚演奏的時候,應以很愉快的心情,極舒和的手法,体會著這種清幽意境,來表達恬暢的曲情。

172

關山月

正調宮音凡二段　據王燕卿傳

梅庵琴譜刊本重訂　　　　1=下 4/4

(一段)

第四篇　曲譜　關山月

(一段)

(二段)

Rit

关山月原是汉武帝时(公元前140—前87)鼓角横吹曲中的一首,是当时守边兵士在马上唱奏的军乐。据唐吴兢乐府古

174

題要解的解釋,這一曲是描寫感傷離別。唐
代詩人李白曾用這曲名擬寫了一首詩,替
邊關戍兵訴說遠離鄉土,月夜感懷的心情。
他的原詩是"明月出天山,蒼茫雲海間,長風
幾萬里,吹度玉門關,漢下白登道,胡窺青海
灣,由來征戰地,不見有人還,戍客望邊色,思
歸多苦顏,高樓當此夜,歎息未應閒"。

　　古琴曲的關山月,是山東諸城王燕卿
(1867—1921)所傳的梅庵琴譜(1931)中
才初次出現的。在他以前明清兩代名家傳
譜裏面,沒有見到過,可能有另它的來歷,或
者是王燕卿的創作也未可知。王燕卿的琴,
是得自諸城王冷泉的傳授,他的風格以綺
麗纏綿,靈活連貫見稱於時,他最善於輪絃,
所以他所傳琴曲中,多喜用輪的指法。演奏
這一曲的時候,應以輕靈圓活的手法,揣摹
他的風格,同時体會着關山遠戍邊塞蒼涼,
厭戰思鄉對月傷感的景象,曲情就可以很

幽静深沉的表達出来。

　　這一曲梅庵琴譜在曲尾原註有"玉環
体"三字,所谓玉環体就是説明可以循環反
覆演奏,和玉環一樣周圍无端。前面谱裡将
這三字仍改用譜字中習用的名稱從頭再
作四字的减字体式,使意義更為明顯。

　　曲中指法纯正简易,音韻幽雅舒和,節
奏整齊嚴謹,為入门的正路,初学易於熟習。
是小品中較好的琴曲。

　　　　　頋梅羹一九五九年九月十日
　　識於瀋陽音樂学院

玉 樓 春 曉

玉楼春晓一曲，僅見於山東諸城王燕卿所傳梅庵琴譜(1931)与松風閣琴譜抒懷操的玉楼春迥異。玉楼春，是按照固定的詞牌，填詞製曲，祇是襲用詞牌的名稱格式，內容与標題毫不相干。玉楼春晓則是題名曲意完全一致，它是表現在春氣氤氳，曉風澹蕩中，有一所精美的樓臺，樓上人的情懷，樓外物的景色，都充滿着闹闊鮮明的氣象，曲意極綺麗，音韻很悠揚，是一個愉快輕鬆的曲調。

原譜未註明來歷，但其風格氣氛具有濃厚的地方色彩，可能是根據山東一帶地方民歌改編的。全曲章法齊整，層次顯明，旋律清朗，在短短一十七句中連用二十四個齊撮，也是小曲中不多見的技法。 梅羡識

178

陽關三疊

徵調商音即正調緊五絃一徽凡三段

查阜西據琴學入門刻本訂拍顧梅羹整理

1=♭B 4/4

(一段)

179

第四篇　曲譜　陽關三疊

181

唐代詩人王維作渭城曲,原是送元二使安西詩,唐人送別,每每就用這首詩來歌唱。渭城又稱陽關,歌唱的时候,將詞句重疊反覆,所以叫做陽關三疊。唐劉禹錫与歌者诗:"舊人唯有何戡在,更与殷勤唱渭城"。白居易對酒詩:"相逢且莫推辭醉,聽唱陽關第四声"。陳陶詩:"歌是伊州第三遍,唱着右丞征戍詞"。從這些诗中可以看到王維這首渭城曲,不但在当时便為人们侍誦,同时並成為唐代伊州大曲中的歌詞。

古琴曲的陽關三疊,是一首有詞的伴奏譜,它的主要歌詞就是用的王維這首渭城曲,再加以演繹引申而成的,它可能与唐代伊州大曲有着関係。最初見於明弘治四年前(1491前)龔經撰輯的浙音釋字琴譜,為八段之曲,僅第一段歌詞全用王維原詩。三段之曲則始於明嘉靖十年(1530)黃龍山所輯的聲明琴譜。自此以後,明代各家如楊表正重修真侍琴譜,胡文煥文會堂琴譜,楊掄太古遺音,張大命太古

正音,張廷玉理性元雅,清乾隆辛卯(1771)俞宗桐園草堂琴譜,都是一系相承,三段中每段起首全用王維的原詩,原詩後再繁衍的歌詞,則各有出入,曲谱也稍有異同。這裏所採用的是清同治三年(1864)張鶴所輯琴學入門的譜本。據原書凡例和後記說:"乃与古斋祝桐君家藏秘譜,实则和俞宗桐園草堂,楊掄太古遺音仍是一家血统。不過因时代地區生活語言不同者人情感要求的差異,而有一些加工改編,使左手的抑按技法由简單趋於繁複,歌词的繁衍部分,完全改易了语句。

這一曲琴的曲调,楊俞两譜都是標的凄凉调,凄凉调的练法,是緊了五絃之後還要再緊二絃的。但是曲中始终就沒有用二絃的散音,將二絃緊起来,不但不起作用,徒然使得用它的按音时,反倒不祢用正徵,如二、四絃的小间,本应按二絃十徽与散四絃应,因為緊了二絃,倒要按二絃十徽八分才能与散四应了,所以

184

就這一操琴曲調的性質來說,根本就沒有採用淒涼調的理由。可能在更早期是必須用淒涼調的琴曲,到了楊掄時代已改編到變了調的地步。琴學入門不再踵其失,祇註為正調緊五絃的無射均,到是實事求是的。

這一曲宜緩彈低唱,才能將牽衣惜別,反覆叮嚀,依依不捨的一往深情表達出來。若一味重指快彈,徒取悅耳,則失却本曲的主旨。琴學入門原訂的節拍有些地方,還覺得不免急促了些,查阜西先生將它重加處理,放鬆放慢,改訂為很完整的一板三眼的四拍子,更覺婉戀低徊,淒清欲絶。不但適於伴歌,也宜於獨奏和合奏,是有文曲中不可多得的一個曲操。

一九五九年十一月十日　梅庵識

四 大 景

正調徵音凡四段　王仲皋傳譜
管平湖改編王迪整理　1＝下



此曲最初見於清道光二十三年(1844)張椿撰輯的鞠田琴譜稿,曲目為四大景,曲譜僅祇"春景"一段,譜旁附有歌詞,此後即不再見於清代各家刊鈔琴譜,直至民國七年戊午(1918)才又在楊時百所撰輯的琴學叢書琴鏡中刊出,為八段無詞之曲,標題下註鈔本兩字。其實我們知道是由楊時百的琴師黃勉之傳的譜,已較張椿的譜稿大為繁衍,鞠田琴譜所收雖非全豹,也無從知道它原有的段數,然与琴鏡本還是有相同之處,這一曲的來源,可能是原清代晚期很流

行的民歌,張椿採取了其中一部份,編為琴曲,(蘭田琴譜裏面的琴曲,很多是將崑曲說唱曲、民歌、民間演樂編成的)黃勉之傳的那個鈔本,則整個將它吸收改編了。也可能是經黃勉之和楊時百或黃的老師再加工發展了的。

本編所採的這一譜本,則是王仲皋傳出,改名杏花天,原註云:"即四大景,原曲共八段,此譜刪為四段"由陳天樂整理後,再經管平湖改編王迪整理的,与黃傳楊刻之本,实同出一源,或者就是據琴鏡本刪改而成,也很可能,因為王本是在不久以前才傳出的,已在琴鏡刊行之後若干年了。

從改名杏花天三字來看,則仍然祇是四景中的春景。曲情奔放活躍瀟洒發揚,象徵著春風和暢,萬物爭榮,百花齊放的氣概全曲多用兩絃雙彈同度或五度、三度的和声,一開始就以齊撮潑剌的指法連貫而下,声

势已自壮阔直至终曲,共用了六十三个痹撮,二十八个潑剌,不但不嫌其重叠繁複,而且愈觉其充沛有力,能顯示出生氣蓬勃的氣氛。原始作曲者在技法的安排上,也是敢想敢做,别開生面的。何况又经過好幾位名手前後加工删節改编和整理,更是去其糟粕,取其精華,实為大众智慧勞力结晶的一個善本。

顾梅羹 一九五九年十月二十八日
識於瀋陽音樂学院

〔二段〕

1.1 444 | 444 55 | 666 66 | 1.2 666 66 |

6665 55 | 5 — | 55 1 1 | 2 2 |

333 33 | 5.6 333 33 | 3332 1 1 | 1 — |

1 666 661 | 55 1 2 | 666 66 6665 | 4445 5 |

5 — | 3332 1 5 | 666 661 | 3333 332 |

1 1 — |

〔三段〕

66 66 | 1 — | 61 6.5 | 333 335 |

666 661 666 | 55 — | 666 666 | 1 — |

61 6.5 | 3 333 33 | 3335 6661 666 | 5 5 — |

第四篇 曲譜 秋江夜泊

666 661 | 23 333 | 2.1 1 | 1 | — |

3332 12 3333 | 2 2 | 3332 16 | 12 3333 |

1 1 — | 1 5 1 | 2 333 33 | 3332 12 3333 |

2 2 | 55 35 | 3332 15 | 666 661 |

3333 332 | 1 1 — |

[四段] 5 5 055 | 5 5 | 5 — | 2 · 5 |

666 661 2 | 21 21 1 | 116 | 66 2·6 | 6 — |

13 6666 665 | 55 5 — | 13 6666 665 | 333 56 |

3332 12 | 2 — | 25 21 | 666 665 |

Rit.

333 335 | 666 661 | 2 | 5 3333 | 332 | 1 666 661 |

233 3353 | 222 | 1 216.5 | 1 二 |

[尾声] 5.2 1 5 | 1 | 1 | 1 二 ‖

這一曲是明萬曆四十二年(1614)嚴澂
松絃館琴譜裏面才初次出現的。過去有些
琴家說是摹擬唐代詩人張繼"楓橋夜泊"詩
意而作。因為其中打圓之句,彷彿如聞夜半
鐘聲。僅據這一點來看,雖有些相像,但曲調
中找不出烏啼和江楓漁火的跡象,更沒有
旅客愁眠的意味。祇感覺到是充滿表現著
一片勞動人民辛勤勞動的情況和歌聲。所
以我認為這一曲的曲情完全是描寫勞動
船工當秋江水平黃昏入夜的時候,努力駕
駛舟船,爭取達到口岸停泊的情景。如曲中

两度打圆,则宛然艄工转舵。一段溯上两句,则形容篙工撑篙。自放合如一以下,至二段起首一、二绞勾剔连弹,与四、六、七、五绞抹挑连弹的间合迎应,则酷似湘江棹歌。三段开始一、六绞勾托绰猱应合的叠作,则俨然橹工摇橹荡桨。四段打圆下面三句,则停舵收帆,船已近岸。入慢以后,犹有初泊未定,若即若离之概。最后自七绞至二、一绞一路连摘,则拉链抛锚,泊桩已稳。劳劳终日,至此始得休息,而全曲也就在这一串铿锵伶俐声中告了结束。

本曲的特点,重在左手指法见长。通曲除一绞三用绰猱外,全以吟与绰注之法,来取得徘徊澹漾欸乃咿呀的韵致,实为本曲的主要技法。其曲首段末主旋律中,和曲尾变奏收音处的七个游吟,更是全曲的枢纽所在。理解了这些运用方式,演奏时更须于吟法上全神贯注,细微体会,才能将秋水平静

第四篇 曲谱 秋江夜泊

善波,轻舟游移盪漾的状况,船工辛勤劳动,努力争取到岸的声情,很生动的表達出来。若左手的運指取音含糊忽略過去,就失却了本曲微妙的旨趣,不能出色取勝,而味同嚼蠟了。

　　　一九五九年十一月二十日

　　　　　顾梅羹識

197

醉 漁 唱 晚

角調徵音借正調不慢三絃凡六段

張孔山傳百瓶齋本　　　　1＝C 4/4

〔一段〕

第四篇 曲譜

醉漁唱晚

198

第四篇 曲譜 醉漁唱晚

200

6 1 | 1 2 1 | 1 0 1 1 1 | 6 1 | 1 2 1 | 1 — |
菊勾 笃吧菊笃 从 厂 万 乍。

2 6 | 1 2 | 2 6 5 | 5 5 5 5 6 | 6 1 1 2 |
芭笃 蔡上盍 匹當笃菊笃オ。 方 篙合笃合吧

5 — | 2 2 0 0 | 1 2 2 2 2 2 2 1 2 1 6 5 |
菊。 蓬 笃蔡上盍 亍 匹毛佳白笃菊

5 5 5 5 6 6 6 1 1 | 1 2 5 5 5 5 5 6 6 |
笃オ。 方 篙合笃笃合笃 厂 万

6 1 1 1 2 5 5 4 5 | 1 1 6 1 0 1 |
乍菊笃艮白。 查章 艮白 危

2 2 0 2 2 5 5 6 6 5 5 3 2 3 3 2 |
查攀世。 危查蓬上衣蔓盍亍 蔓蓬下五六蔓盍 蓬上盍 七皂

3 2 1 2 1 1 0 1 1 1 6 1 1 2 1 1 0 1 1 1 |
七豆笃上菊笃 仓 菊勾笃吧菊笃 从 厂

6 1 1 2 1 1 2 4 5 6 1 6 6 6 6 5 6 5 6 5 |
万 乍吧篙藍寡分 亍 匹豆笃七菊

5 5 5 5 6 6 6 1 1 1 2 5 5 5 5 5 6 6 |
笃オ 方 篙合笃合笃 从

$\dot{5}$ — $\dot{6}$ $\dot{6}$ | $\dot{1}$ $\dot{1}$ $\dot{2}$ $\dot{2}$ — |

曲 荙笃 荙笃荙笃。

$\dot{2}$ $\dot{5}$ $\underline{\dot{2}\,1\,6}$ 5 $\dot{1}$ | $\dot{5}$ — ‖

荙 齒 廘吾 笃鉴 正 粟

　　此曲最初出現於明嘉靖二十年(1549)汪芝所輯著的西麓堂琴統,全曲共有十段。原跋說是唐朝"陸魯望(龜蒙)皮襲美(日休)泛舟松江,見漁父醉歌,遂寫此曲"自此以後,明清兩代各家琴譜中傳錄此曲的計一十四家,都大致無異,乃是南宋以來浙派的傳本。現在這裏所採用的,則是清咸豐六年丙辰(1856)四川青城道士張孔山手授我先祖父百瓶老人的譜本,還是未經唐彝銘更改刻入天聞閣琴譜前的原本,与浙本絕不相同,其中六度歌声,淋漓酣暢,描寫漁人工餘酒後,在暮靄煙波中,鼓枻歸浦,行歌互答,醉態蹣跚的情景,非常生動逼真。修水查阜西

近年很愛彈此曲,他說六度歌声,简繁相錯,視天聞閣本更奇而發,正類似唐人右指縱發繁声的風格,認為大有來歷。

第四篇
曲譜
醉漁唱晚

我十二歲跟著我父親和叔父学琴時,首先就是習的這一曲,到今天快有五十年了,一直對它很感興趣。但原來是用流水板演奏,近年覺得還未能盡善,又重行將它改訂,略微變動幾處緊慢,作一板三眼處理。似覺對全曲的氣氛,醉後的形態和江上漁歌的現實情況,比較更体會安排得合適些。因為這一曲的曲情,不宜一味以急促沉重的手法來表現。雖右指的輪撮頻繁固然不應出於遲緩,而左指的逗撞分開放合拖淌諸法,仍然屬於主要的技巧,如運用專趨於迅捷,也難以刻畫出醉歌的声態。所以兩手的配合,必須疾中有徐鬆中有緊,再於繁简中別

以輕重，才能夠既有（縱）放的神情，又有含蓄的韻致，而技法和情感就更可以融成一片，都活現出來了。

此曲原註宮調徵音，實即借正調彈不慢三絃的角調徵音。結尾原收一、六絃七徽，殊不知一、六絃七徽是正調徵絃徵音之位，此是借調絃上五声的部位都潛移暗易，一、六絃已非徵絃，而是宮絃，一、六絃七徽已非徵位，而為宮位了。今改為一、四絃七徽齊撮宮徵的和声畢曲，以正其誤。其餘全照原本，不更改一字一声。

一九五九年十一月二十六日

顧梅羹第三次整理後識

平 沙 落 雁

正調羽音凡六段　　　據楊時百琴
學叢書琴鏡刻本整理　　　　1＝下

第四篇　曲譜　平沙落雁

〔一段〕
6　6｜6　3̇2̣｜1̇　2.3｜5̇　5 —｜
色琵　鶯　芘疉蘆　勾　匋匋　逸。

6̇　6̇｜6̇　2̣1̣｜6̇　1̇.2̇｜3̇　3 —｜
琵　鶯　芘疉蘆　勾　勾匋　逸

2̣　1̇｜6̇ —｜
四　三　勾　正

〔二段〕
6　6｜66　6｜5 · 6｜6̣ 6̣ —｜
䒩 大才　　　昆六 白 㚞 菊。

6　6｜66　6｜5 　6｜1̇ 1̇ —｜
芘 大才　　　昆六 白 上土 䒩

2̣　1̣2̣｜6 66 6｜6665 33 35｜6 —｜
隹羍 白 芘才　　杏上 簍䈟䉋匋 邑 菊。

6 66 6｜5 　6｜1̇ 23｜2̇1̇ 6̇1̇6̇｜
芘才　　 菊 隹羍 䒩 上土 䖪 下上土 下七 白六二

第四篇

曲谱

平沙落雁

〔四段〕

〔五段〕

6 6 5̲3̲5 | 6̲5̲6 1̲2̲1 | 6̲1̲1̲6 5̲3̲5 | 6̲5̲6 1̲2̲1 |

6̲5̲6 1 | 1 2̲3̲5 3̲2̲3 | 1 2̲3̲ | 1̲1̲ 2̲3̲ |

2̲3̲2̲1 6̲5̲ | 6̲5̲ 6̲1̲ 5̲6̲1̲ 6̲7̲6̲5̲ | 3̲2̲3̲0 3̲2̲ | 1̲6̲1̲ |

2· 3̲5̲3 | 2 2̲2̲2̲ 2̲3̲ | 5̲6̲ 1̲2̲3̲ 2̲1̲6̲ | 5 6̲5̲ |

3· 3̲3̲ 3 | 3̲2̲1̲ 6̲1̲ 3̲2̲1̲2̲ 6· | 6̲6̲6̲ 6̲1̲ | 2̲ 1 2̲ |

3̲5̲ 5̲3̲2̲3 | 1 1̲1̲ 1 | 2̲3̲2̲1 6̲5̲6 1̲2̲3̲ | 5 5 — |

1̲·2̲ 3̲5̲3 | 2· 2 — | 2̲1̲2̲ 1̲·2̲ | 3̲2̲ 3· |

5̲6̲1̲ 6̲5̲3̲5 | 2̲3̲ 3̲2̲3 | 2̲1̲ 1̲·6̲ | 1̲0̲ 1̲·1̲ 1̲·1̲ |

1̲0̲ 0 | 5· — |

[六段]

[尾声]

第四篇 曲谱 平沙落雁

此曲原名雁落平沙,最初在明崇禎七年(1643)潞王朱常淓所撰輯的古音正宗琴譜中出現。接着崇禎十一年(1647)尹芝仙的微言秘旨裡面,也有了。自此以後三百年間各家琴譜,無不爭相錄傳,也幾乎没有一位古琴家不會演奏。流傳之廣,發展之大,在古琴曲中每没有超越它之上的。據近年中國音樂研究所採訪搜集古琴文献的結果所得,這一曲竟有百種以上不同的傳本。其中大多数是無歌詞的,也有有歌詞的,還有用各種伝法改编和完全用泛音弹的。

這一曲的創作者,據清康熙九年(1670)孔興誘琴苑心傳全編的解題,說是唐朝初年陳子昂所作。康熙六十一年(1722)徐祺五知齋琴譜的解題,又說是明初臞仙(朱權)

所作。而乾隆四年(1739)王善治心齋琴学
練要又說是南宋末年毛敏仲所作,其說不
一,不知他们各有甚麼根據?

　　張岱陶庵夢憶說尹芝仙的平沙是萬曆
末年左右(1618)在紹興從王本吾学的。王
本吾是浙派名琴師,他门下成名的弟子很多,
尹芝仙之外,張岱也是一個。張与尹是同学,
所説當然可信。可見平沙這一曲,在古音正
宗刊出之前二十五年就有了的。但明中明
初各家琴譜竟不收錄,而繼古音正宗徽言
秘旨之後,就那樣盛行了三百来年,到今日
還是為人们最喜愛欣賞的曲操,所以也有
人曾懷疑或許竟是王本吾的創作?

　　最近我偶然翻閱商務印書館出版的舊
小説,看到宋人小説中,收錄張端義貴耳集
所載,佚名宋人撰寫的"李師師佚事"裏面,有
宋徽宗趙佶微行至李師師家聽琴一段,原
文是:

"……师々乃起解玄絹褐襦,衣輕綈,捲右袂,援壁间琴,隐几端坐而鼓平沙落雁之曲,輕攏慢撚,流韻淡遠,帝不覚為之傾耳。……時大觀三年(1109)八月十七日事也。……次年正月,帝遣迪(太監名)賜師々蛇跗琴。……三月,帝復微行如隴西氏,(即李氏)……帝賜師々隅坐,命鼓所賜蛇跗琴,為弄梅花三疊,帝衔杯飲聽,称善者再。……"

據這一段宋人記載,有力地的説明平沙落雁這一琴曲,已在北宋時代就是很流傳在民间的,雖不能正面地証明是唐代陳子昂所作,已足肯定不是毛敏仲、朱權、王本吾等的創作了。

此曲的曲情,清光緒二十五年(1899)永嘉林薰鳴盛阁琴譜中有一段跋語寫得最形容盡致,原文是:"嘗見宋劉攺之題僧屏平沙落雁詩云,江南江北八九月,葭蘆伐盡洲

渚闋,欲下未下風悠揚,影落寒潭三兩行,天涯是處有旅米,如何偏愛來瀟湘。"玩此詩意,知寫此景,皆在欲落未落之時。畫、寫其形影,琴則擬其声情耳。蓋雁性機警,明防繒繳,暗防掩捕,全恃葭蘆隱身。秋晚葭蘆既盡,食宿不得不落平沙,此際迴翔瞻顧之情,上下頡頏之態,翔而後集之象,驚而復起之神,盡在簡中。但覺天風之悠揚,翼響戞擊,或唳或咽,若近若遙。既落則沙平水遠,意適心閑,朋侶無猜,雌雄有叙,從容飲啄,自在安栖。既而江天暮靄,羣動俱息,似聞雁奴躑躅而已。斯景也,製曲者以神寫之,撣絃者以手追之,亦洋洋乎盈耳哉!然而難矣!"我们理解了這段跋語的意義,演奏的時候,按照它去体會揣摩,再加技術上的正確運用,則全曲的神韻情感,就可以很活躍的表達出來了。

第四篇 曲譜 平沙落雁

上面這一譜本,是清末民初北京一位名琴師黃勉之傳授給楊時百的鈔本,楊時百

将它刻入他所撰輯的琴学叢書琴鏡裏面。是在許多平沙落雁傳本中曲調性比較更强一些的,也是近年来北京古琴研究會演出的基本節目之一。在國内經常演出,和1958年查阜西出國到日本演出,都是特别受到中外羣众歡迎的琴曲。

一九五九年十二月一日

琴禅顧菉識於瀋陽音乐学院

平沙落雁

正調羽音凡七段　　　　據張孔山傳

百瓶齋本整理　　　　　1＝下

[一段]

第四篇 曲譜 平沙落雁

219

[六段]

第四篇 曲譜 平沙落雁

〔七段〕

555　55　6　=|

篙才　　雞。

〔尾声〕335　66　6　—|　223　55　5　—|

㐌鼕勻　芭篙　芭。　　篘勾　琶䳸　琶。

2　56　6　—|　6　=　=　‖

䀢　䳸勾　茈。　　雞。止　　　　棗

　這一曲平沙落雁,是蜀派琴家張孔山於清咸豐六年(1856)手授我先祖父百瓶老人的譜本,與前面黃傳楊刻之本,意趣各別。前操圓潤流麗,此操恬靜清幽,而更覺氣疎韻長。通体節奏凡三起落,初彈似秋高氣爽,鴻雁來賓,列陣橫空,時隐時顯若往來。若二、三兩段已得沙平風靜的佳境,而迴環瞻顧空際盤旋,是欲落未落或鳴或飛的景象。四五兩段或落而又起,或起而復落,參差上下,此呼彼應。六、七兩段則先後次第齊落,羽声鳴声,撲拍叢雜,既落之後得所適情,羣雁已寂

然安息,惟孤雁時或引吭哀鳴全曲抑揚頓挫起伏照应法度整齊。而描摹物理多寡聚散起落飛鳴的情況,尤能傳出一種天機自然活潑生動的神味。撫絃動操,真有手揮目送的妙趣。

顧梅羹識扵瀋陽音樂学院

第四篇　曲譜　鷗鷺忘機

228

這一曲最早見於明洪熙元年(1425)朱權所輯的神奇秘譜，原名忘機。其後明清兩代有四十二家琴譜都相繼收載了，或稱鷗鷺忘機，或作海鷗忘機。原譜的解題說是"宋天台劉志芳所作，曲意是表現列子所載海翁忘機的故事"。這個故事是說"有一海上漁翁，每次到海裏捕魚，常有一些鷗鷺飛集他的船上。有一天海翁的妻子要他捉幾隻鷗鷺回家來玩，他試捉了一次，沒有捉到，但從此以後鷗鷺就不再飛到他的船上來了。於是海翁就体會到已往鷗鷺不怕他而來親近他，是因為他忘了要捉它們的機心的緣故"。列子說這一故事的意義是要人們体会到凡是想要暗算別人或是企圖玩弄別人的人，是得不到別人親近的。

原始作曲人劉志芳，是与郭楚望同時的琴家(1260前後)。據元代袁桷清容集"琴述"一文中說"廣陵張巖於韓侂冑家得到侂冑曾祖父韓琦秘藏的古譜，又從小市密購来的野譜，他

的琴客永嘉郭楚望獨得之,而加以整理,並另外創作了一些調曲,楚望死後,那些譜又授給了劉志芳,因此劉志芳的傳授愈為尊重,當時赫赫有名的紫霞派首領楊瓚也備了金帛令他的琴客徐天民向志芳去學習"這説明劉志芳的琴學与郭楚望是同淵源,也是宋元之際的琴壇巨匠。他的作品傳世者,今僅見此忘機一曲。

這裏採用的譜本,是攄張孔山傳授給百瓶齋的弹法整理的,演奏的時候,必須心閑氣靜,毫無懲應妄念,先有天空海闊任鳥飛翔的意境,然後以起轉空靈的指法,疾徐適當的節奏出之,才能有音舒韻遠情暢神流天然自得的妙趣,若一氣重指急彈矜持躁動,就失去忘機的意義了。

一九五九年十二月十日
顧梅羹識于瀋陽音乐学院

梅花三弄

正調宮音凡十段　　據蘇璟春草堂
刻本整理　　　　　1＝下

〔一段〕

〔二段〕

1 5　5｜5・3 2｜1 5　5｜5・3 2｜

色笃苤　笃苤。廬　勾苤笃　苤。廬

1 2　1｜5 5　5 —｜5　6.5｜3 3 —｜

勾四　勾　苤笃苤　笃省艗三勾苣。

5　1｜6 5　3｜3・2　1・2｜

笃　笃　艗三勾　苣。苣勾　四

1.2　6 5｜5　5・3 2｜1 2　3｜2　5｜

勾匋苤齿笃苤。匷勾匋　匹　匋　齿

3.2　1 6｜1・6 1｜2　1・｜1 —｜

五四三勾　三。勾勾四勾正　苤。

〔三段〕1　2｜6 6 6 5　3｜3　3・3 2｜3　3｜

艗　午上　艗多芭苣笃苣。匷笃　苣
尖六

3.3　3 3｜2 3　3.2｜1 2　3｜3　5｜

笃苣笃苣　四笃苣四勾四　笃苣。齿

3 3 3　3 5 6｜5　5　6.5　3｜5 5 —｜

笃才　上尖苣　笃上苣商屋　笃苣。
尖

〔四段〕1 5　5｜5・3 2｜1 5　5｜5・3 2｜

色笃苤　笃苤。廬　勾苤笃　苤。廬

233

161 2 | 3532 611 | 1 232 1 | 1·65 |

35 12 121 | 61 165 | 3 2 3 5 | 5·55 |

35 56 | 5 二 | 5.6 61 | 16 6 | 666 61 2 |

35 53 | 23 53 | 2321 611 | 1 232 |

1 1·32 | 12 3 2 5 | 3.2 16 |

1·61 | 2 1· | 1·65 | 35 65 |

3.2 5 | 5 6.5 | 3 5 | 5 — |

[六段] 15 5 | 5·32 15 5 | 5·32 |

12 1 | 55 5 — | 5 65 | 3 3 |

第四篇 曲譜 梅花三弄

[七段]

2321 61̲1 | 1 232̲ | 1 1·32̲ | 12 3 |

2· 5 | 3.2̲ 16̲ | 1 ·61̲ | 2 1· |

1 — |

[九段] 6532̲ 6561̲23̲ 5̲5 | 5̲5 | 5̲5 | 0 5̲5 | 5̲5 |

5.6̲ 653̲ | 35̲ 665̲ | 3 3 35̲ | 3 3 |

3.3̲ 33̲ 33̲ | 53̲ 3 | 5.3̲ 53̲ | 3· 33̲ |

3532̲ 12̲ | 3 3 | 0 3 3 | 33̲ 532̲ |

11̲ 22̲ | 3 3 | 0 2 22̲ | 333̲ 35̲ |

5.5̲ 53̲ | 2 35̲ | 235̲ 2 | 32̲ 565̲ |

239

此曲是在現存最早的明初洪熙元年(1425)
朱權所輯神奇秘譜裏面,就刊載了的據他的
解題說,又名梅花引,一名玉妃引,原是晉朝武
帝時(265~289)桓伊的笛曲,後来譜入琴調,據明
萬曆三十七年前(1609前)楊掄伯牙心法,天啟
三年(1623)汪善吾樂仙琴譜,和清康熙九年
孔興誘琴苑心傳的解題,說是隋唐之間(581~618)
的顏師古作的,其中同絃異徽泛音三段,即是
三弄的遺意。

曲情是描寫梅花清潔崇高的品質,當嚴寒
酷冷的天氣中,能抵抗冰雪風霜的無情侵襲,

在一切草木凋萎的季節,勝利地、獨特地、突破惡劣的環境,最先開放出芬芳燦爛的花朵,所以人们對它這種不為強暴所屈折,努力奮鬪的大無畏精神,非常欽佩讚美,有"梅占百'花魁'的榮稱,確非虛譽。

全曲章法整飭,層次分明,音韻清幽,節奏流美。雖二、四、六段下、中、上三準的泛音再三重見,七、九段中、下兩準同旋律的高潮疊出,因為是前後間隔高低照应的安排,又有五、八段中準旋律繁简交錯的穿插和段末句間的過声聯系,有着這許多巧妙的配合,所以不但不嫌其重複煩瑣,更顯得通体舒暢活躍。

最要注意的是,演奏時不可過急,有失梅花玉骨冰肌,寒香冷豔的風韻。又不可太緩,不稱梅花傲雪凌霜,堅強禦侮的特性。曲中四用長鎖短鎖,六用滚拂,七用滾剌的指法,都是曲情剛毅激切,奮發軒昂的處所。至於三

第四篇 曲譜 梅花三弄

弄的泛音,十次的輪指,七次的喚逗,和前後兩度的往来搯撮,則又極盡柔順清和,從容圓轉的意致。這些地方,必須深刻的体會,細緻的處理,於剛激處雖宜以疾捷出之,仍要使有含蓄不太露鋒芒;於柔和處固应以徐婉出之,仍要力避浮滑不流於油媚。然後孤高雅潔的風標,清奇古淡的音節,就可得心应手。從指下徽間,絃上拂拂傳出,奏者聽者皆恍然身在孤山月下,羅浮道中,如真有暗香浮動,儼見疎影橫斜,而趨神入化了。

這一譜本出自春草堂,純用正音,不雜二变,最為純潔,不愧梅花風韻。今海内琴家,常以洞簫(即古時的笛)的竹音相和演奏,更觉清妙絶倫,也就是不忘記它原為笛曲的意思。

一九五九年十二月十五日

長沙顧梅羮識於瀋陽

243

普 庵 咒

正調徵音凡十三段　　據張孔山
傳百瓶齋本整理　　　1＝下

〔一段〕

1 — 1 1 1 | 2 1 2 1 2 |

3 33 33 5 6 | 5 3 532 32 32 |

2.323 2 1 2 1 | 2.323 2 1 2 1 2 |

3.535 3 6 2 6 | 1.212 1 5 3 5 6 |

2 — 6 5 3 2 1 2 6 3 5 |

3 2 0 3 5 1 — |

〔二段〕

3 2 3 5 6 |

5 3 532 32 32 | 2.323 2 1 2 1 |

244

第四篇　曲譜　普庵咒

第四篇 **曲譜** 普庵咒

〔九段〕

〔十段〕

[十一段]

[十二段]

第四篇 曲譜 普庵咒

252

此曲又名釋談章,是一首佛曲,最初見於明萬曆二十年(1592)張德新所輯的三教同声和萬曆三十七年(1609)楊掄的伯牙心法以後明清兩代各家琴譜傳錄這一曲的凡三十餘家,分有辞無辞兩種。有辞的即漢字譯音的普庵禅師咒語,並无文義;无辞的專寫鐘磬鐃鈸鼓吹唱讚的梵唄歌声。這裏所採用的,就是无辞這一種,是清代咸豐六年(1856)川派琴家青城張孔山傳授給我先祖父百瓶老人的鈔本,与諸家刻本譜集所載者不同。音節圓融和雅,瀏亮暢達,絕无絲毫噍殺急促猛烈粗厲的氣氛,演奏起來確有可以使人心平氣和,蠲忿寡慾,生歡喜心,清净心的效果。近來有些琴家將它改名為和平頌,也就是從它的音節效果上取義的。

這一曲的主要指法,右手重在齊撮,全曲共用到二百一十七個之多,來取得兩弦同度或四度五度八度的和声音程,使音響更為寬

洪和協。左手重在撞逗不帶，全曲共用四十四個撞逗九十九個不帶，來使餘音活躍爽俐正音聯絡有情。所以演奏的時候，必須抱著祥和平正的心情，運用舒靈穩健的手法，不矜躁，不疾驟，不飄浮，不滯澀，然後才能夠將莊嚴燦爛，愉快恬暢的曲情完全表現出來，而達到佛家所謂"我、人、眾、生、皆大歡喜"。

第四篇 曲譜 普庵咒

　　這一譜本流傳的地區，最為寬廣，淵源則從先祖父在四川受傳於<u>張孔山</u>後於<u>清光緒</u>初年(1875)來到湖南，首先傳給<u>廬陵彭氏理琴軒彭筱香</u>；<u>民國</u>初年(1912)我先父先叔和<u>彭筱香</u>的少君<u>祉卿</u>先後在長沙設立"南薰、惜惜"兩琴社，都在社中侍習了此曲；<u>民國</u>十年前後(1921前後)先叔和我同<u>彭祉卿</u>又在太原"元音琴社"及"育才館"國民師範學校等處教琴，因而此曲又傳到了山西；<u>民國</u>二十五年(1936)修水查阜西和<u>彭祉卿</u>在蘇州上海組設"今虞琴社"又將此曲傳於諸社友，"南薰"社友<u>招学庵</u>

254

1946年回粤後,也在廣州傳於同好,於是流播日廣,彈者更多;1949年阜西北上後,在北京成立"古琴研究會",此曲又遍傳於京津。今則南北各地,凡有古琴演奏會,無論獨奏合奏,莫不以此曲為演出的基本節目,而且是最為廣大聽眾所歡迎熱愛的曲操流行之盛,截至現在為止,琴曲中還没有能超過它之上的。

一九六零年二月梅菴識

憶故人

角調徵音借正調不慢三絃凡六段

據廬陵彭祉卿理琴軒鈔本整理　1=C

第四篇　曲譜　憶故人

〔一段〕散板爰乍節奏自由

333　355　|6.661　6　|666　66　|2226　6153|

61　245　|6116　53　|61　2332　|61　666|

666　6.1　|5　—　|24　240　|56　2121|

61　5353　|24　5324　|2161　2121　|61　666|

666　6.1　|5　—　|

〔二段〕首句承上爱乍入調　|212　3.43　|222　121|

16　·5　|5　·1　|62　5　|5　·1|

62　5　|5　·1　|2555　355　|5　·6|

61　5　|5　·6　|61　5　|5　·6|

257

第四篇

曲譜 憶故人

〔六段〕 爰收跌宕彈
節奏自由

260

[尾声]

復本面調

憶故人又名山中思友人，或山中思故人，
或空山憶故人，最早見於明洪熙元年(1425)
朱權所輯的神奇秘譜"太古神品"中，為緊五慢
一黃鍾調三段小曲，傳為後漢(132—192)蔡
邕所作，以後就祇浙音釋字風宣玄品、重修真
傳、琴苑心傳等四家琴譜傳錄，都是一系相承，
至與清代各家譜集即不再見。這裏所採用的，

是廬陵彭氏理琴軒彭祉卿所傳的譜本,據彭祉卿說,是他父親篍香老人在清末光緒年间(1875—1898)得自蜀僧某手授的鈔本,与神奇秘譜等五家譜集所載,绝不相同。

　　彭祉卿继承家学,精研此曲三十年没有間断,従曲操的作法上作了很细緻的考定,認為与蔡邕的名作游春、淥水、幽居、坐愁、秋思,琴家稱為蔡氏五弄的作曲手法,正好相合,寫了一段後記。原文云:"趙耶利(唐貞觀十三年前即639前)琴规言蔡氏五弄寄清調中弹側声,故皆以清殺'此操借正調以弹慢三絃之調,當属黄鍾宫,然曲中低声,祇用及一絃徽外,虚散音而不用,(推出不在其例)实為太簇商,盖寄商於宫者也。商調宜以商音起畢,今兹乃用徵音,而於末段收音轉入正調,使徵變為商,以従本調与側声清殺之法正合,則信乎幽居、秋思之流亞也。原本僅註徵音,不載均調,今為考定如此。……本操用律取音,謹嚴有法,韻收徵音,輔

262

之以商,即於其位用吟,而取猱於羽角,宫声暗藏句中不露;起结泛音,首尾相应,前後跌宕,抽用蠏行,照顾有情;入調後節奏停匀,層次不紊;三段兩審,節短韻長;四段自七徽引上四徽,又自四徽貫下九徽,一氣流轉,指无滯機;九徽帶音緩上,振尾朝宗,尤為着力;五段前四句兩叠,纒綿往復,不盡依依,當求絃外之音,方得曲中之趣。………"

据彭祉卿這一考定的後記,不僅為這一曲是蔡邕所作的傳說,從曲操的本身上找到一點根據,而且對曲中運指取音的要點,也作了詳盡的指示。演奏的時候,再能將故人久別,音訊未通,思念不忘,无可訴説的況味,設身處地的去深刻体會,自可得心应手,使展轉反覆,委婉低徊,一往情深,无限相思的曲意,很傳神地表達出来。

一九六零年三月顧梅羹識

263

梧葉舞秋風

正調宮音凡八段　　琴學心聲本

1＝下　　　　　　吳景略演奏

〔一段〕♩＝72

第四篇　曲譜　梧葉舞秋風

〔二段〕♩＝80



$$2 \quad \underline{3432} \mid 1 \cdot \underline{2} \mid \underline{\dot{5}3} \; \underline{\dot{5} \cdot \dot{6}} \mid 1 \; — \mid$$

$$\underline{\dot{2}.3} \; \underline{\dot{2}1} \mid \dot{1} \; — \mid 1 \; — \mid \underline{\dot{6}.1} \; \underline{\dot{5} \cdot \dot{6}} \mid$$

$$1 \cdot \underline{2} \mid \underline{\dot{6}.7} \; \underline{\dot{6}5} \mid 3 \; — \mid \dot{5} \cdot \dot{6} \mid$$

$$\dot{2} \cdot \underline{3} \; \underline{23} \mid 5 \cdot \underline{\dot{6}} \mid 5 \; — \mid \dot{3} \cdot \dot{2} \mid$$

$$\dot{1} \; — \mid \dot{1} \; — \mid 6 \; — \mid \dot{1} \; — \mid$$

$$\underline{2.3} \; 5 \mid 5 \quad 5 \mid \dot{5} \cdot \dot{6} \mid \underline{12} \; \underline{12} \mid$$

$$\underline{\dot{6}.7} \; \underline{\dot{6}5} \mid 3 \; — \mid \underline{\dot{5}.6} \; \underline{12} \mid \underline{353} \; \underline{23} \mid$$

$$\underline{56} \; \underline{323} \mid 1 \; — \mid \dot{1} \; — \mid$$

〔三段〕 ♩ = 104

$$\dot{1} \cdot \dot{6} \mid \underline{\dot{1}6} \; \underline{\dot{1}6} \mid \dot{1} \; \dot{1} \mid 2 \mid$$

265

第四篇 曲譜 梧葉舞秋風

四段 ♩=144

266

第四篇 曲谱 梧叶舞秋风

[六段] ♩=144



[尾声] ♩=72

全曲時間 3'45"

第四篇 曲譜 梧葉舞秋風

梧葉舞秋風

正調宮音凡八段　　　據張孔山傳

百瓶齋本整理　　　　　　　　　1 ＝ F

〔一段〕 〔二段〕 （工尺譜·減字譜）

23212 ! | 1 — | 566 66 | 1.2 3 |

! | 1 | 6165 323 | 5. — | 2 23 |

5.6 5 | 3532 ! | ! — |

〔四段〕 0561 55. | 5. — | 5. — | 666 66 |

56 111 1.2 | 33 33 | 23 56 |

6.5 3 | 2321 666 61 66 66 |

1.2 35 | 2321 656 | 1 | 1 111 11 |

123 21 | 6165 323 | 5. — | 1 23 |

555 567 | 555 56 | 111 12 | 55. 55 |

This is a traditional Chinese musical score (工尺谱/简谱 combined with guqin tablature notation). It appears to be sheet music with numbered notation on top and guqin tablature characters below.

第四篇 曲谱 梧叶舞秋风

275

[尾声]

這一曲是清初莊臻鳳所作,見於他自刊
的琴學心声康熙三年(1664)版,這部琴學
心声共有一十四曲,都是莊臻鳳自己的創作
或改編,而這一曲梧葉舞秋風又是其中最成
功的作品,有二十二家琴譜都錄傳了。莊氏本
人没有解題説明曲情,到乾隆初年的蘇璟才
在春草堂琴譜中為此曲寫了一個極簡短的
跋語説:"曲意蕭瑟,取韻宜幽,俗論此曲須用縱

指弹,要得舞態風声,可笑"但仍然没有説出具體的內容。他反對描寫舞態風声弹法的意見,也不一定正確古琴曲中如風雷引寫風雲雷雨之声,天風環珮寫憂玉鳴珂之声,玉樹臨風寫清風從玉樹中来,風入松摹其清響條暢,瀟湘水雲摹雲馳水湧之声,梧桐夜雨摹蕭疎滴瀝之声;至於用指,五知齋於風雷引有"一氣貫串到底,右必懸落,左取落指吟猱"的要求,於滄江夜雨强調要"高其絃坚其指"大還阁於瀟湘水雲有"疾音而下,指無阻滯"的説法。諸如此類,例不勝舉。而有這些運指會意形声的言論,從来没有人批評它不對,為什麼獨對於梧葉一曲的用縱指弹摹声擬態就譏笑它是俗論呢?何况原作者並没有序跋説明,今從標題来體會曲情要求表現,不但不俗,而且是很正確的優良傳統。

莊氏此曲,琴学心声原譜本没有吟猱。張孔山這一傳本出自梅華菴琴譜吟猱特詳,也

第四篇　曲譜　梧葉舞秋風

277

説明是經過後人加工發展的作品。首段泛音，請泠凄切大有歐陽修秋声賦所說的"其色惨淡，其容清明，其氣慄烈，其意蕭條"的秋天境況。二段為秋風初至，忽上忽下，也就是秋声賦所謂"聞有声自西南來者"的神氣。三、四、五段則"漸瀝蕭瑟，声在樹間"進入本曲梧葉舞風的主題；三段首句的齊撮上下，必須得勢於一氣連活中仍有抑揚頓挫，才能振起以下搖荡婆娑的意趣。四段以輕靈的捻起描寫落葉声，以潑剌、連撮蕩猱顯示風葉搏旋的声態。而四、五兩段的懶上下，尤不可忽略，必細心運用，才能倚出落葉隨風飄忽高下的神情。六段以後，詠欷抒情，寫因落葉驚秋，因物及人之感，也有"涼風起天末，君子意如何"之懷。要是這樣地悅慕寫風舞態中，轉到觸物興感傷逝懷人，才能有具體的內容情感可以體會表達，而不至於空洞地祇去欣賞它的幽韻。

　　　　　　一九六四年三月廿四日顧梅羹識

〔五段〕

〔六段〕

3 5 35 6 | 6 i 2 — |

66 5.6 3.5 35 | 66 i 2 |

2 1 23 3232 | i2 i216 535 6i |

i656 5 5 — | 6.5 65 35 6i2 |

5.3 25 034 32 | 2 2 0 2 0 2 |

2 2·3 5.3 | 23 1 2 i2 |

2.3 56 4.5 45 | 66 i 2 2 2 2 |

23 2 i2 216 | 535 6i i65 5 |

5 — i·2 | 216 56 i·2 |

Rit - - - - - - - - - -

〔九段〕

〔十段〕

渔樵问答，也和平沙落雁一样，是很流行
地一個古琴曲操，差不多每一位古琴家都會
彈它。有些琴家相傳是明萬曆初年(1573—15

85) 貢川楊表正所作,其實早於楊表正二十五年在明嘉靖三十九年(1560)蕭鸞所輯的杏莊太音續譜裏面就收錄了的,原無歌詞。而楊表正的西峯重修真傳琴譜這一曲的解題却說是:"漁樵問答古操也,查遺譜有指訣無音文(即歌詞)考琴史有文音無指訣,今配定文音入譜"云々;明明他自己已經說是在他以前原有的舊曲,不過是他配定的歌詞,我们祇可認為他在曲操上有所加工,而不能認為就是他的創作。

按照楊表正所配定的歌詞內容看,漁、樵兩人互相問答的大意,是講的他们自食其力的光榮和推己及人的偉大。而後出的萬曆三十七年(1609)楊掄太古遺音所載這曲的曲譜還是相同,歌詞就完全改變了,全篇都是些陶醉自然和不慕榮利遁世消極的詞句,可見同一標題的琴曲,在各個譜集中解釋它所表現的曲情或歌詞所寫出的內容,也有不同。這

說明一個琴曲在舊社會中的產生和發展,也反映出立場觀點的差異和体現着思想鬥爭的過程。

這裏所採用的,是清代咸同间(1851—1863)闽派琴家浦城祝桐君傳授給張鶴於同治三年(1864)刻入琴学入门的譜本,音節洒脫豪邁,意趣磊落光明,毫无消極氣氛,雖是一首作為器樂的无詞曲操,我们正可根據楊表正传譜的先期歌詞大意去揣摩体會曲情,在实踐演奏的時候,才能够很好地發揮表現積極而有益的情感,来豐富端正廣大人民羣众的文化生活。

一九六零年五月一日
顧梅羹識于瀋陽

漁 樵 問 答

正調徵音凡八段　據張孔山傳百瓶齋本整理

1＝下

〔一段〕

〔三段〕

縱橫意隨瀑泉飛峰高

3布

3 5 瀑

35

飛勢

泉篙

隨篙

橫篙

縱篙。

6 愁篙　3 皆迸　6.5 紅琶 二

2 斗篙　2 而篙　5 胡篙　2 悠匀

2 此五　2 須匝　2 醉五　3 盡匝　5 信三　3 雅匝

3 浪乇。　6 曲䀂 二

6.5 身邑　6 剖篙。　6 滄匀　6 一篙　8 笛䖓。

7 甚寫 5 分　山篙　6 礙晶　6 雲五 邑 一 二

7 2 麽　6.5 谷篙漓　6.7 別章　5 中早

2 6 的琶 立

3 5 也篙　6 有篙匀　5 聲篙 5 畫晶墊　6.5 疑早

5 3 外漓　6.一芭　5 疑早　5 細匀　5 泛匀 5 那匀 5 腔晶矗

2 1 飛勢　5 天四　2 地篙　2 5 大篙篙　2 2 無晶　6 5 却晶 邑

3 将匀　5 來乇　7.6 乘匝　7.6 高匝　3 3 無晶矗

5 魚杢 一 二　5 時　6.5 2 塵晶矗。

7.6 逃篙鶯　6 容琶。

6 峰　7 名　6 得琶　2 酒篙匝。　2 休篙匝。　5 諭䖓三。

[四段] 邑

[三]

292

浦篷 汀碧 持 灘 怎 不蟹

方短沲 涉篷 湘篷 淺艓 相莺 舟茝 起匆 忙篷 原芝 霞鸳 煙莔

江 邱篷 那 見写 懶莺 釣杏 獨筩 絲綸 下夵 行写 到 時 有蟹 又杏 却杏

寒杏 鷗莔 蚌篷 歸篷 突尚 時写 急 忙篷

高写 誠篷 瀾匆 得篷 山莔 愛立 丟匙 趨茝 朝鸳 居茝 休茝 波 休 要莺 惠莔 漲莔 林鸳 風写 就蟹 也篷 平立

[七段]

294

[八段]

曲冬

地四二 ‖

席五 正

天应 敲

幕

— 推

饶。 月

—

多 带

意 乐

樵

渔 骚。

看 风

[尾声] 色

酒　　狂

正調宮音凡四段　　據神奇秘譜

刻本訂拍整理　　　　　1 = F

第四篇　曲譜　酒狂

〔一段〕

〔二段〕

[仙人吐酒声]

$\underset{\frown}{\overset{3}{565}}$ $5·$ | 5 | $\underline{5·5}$ | $5·$ 5 $\underline{55}$ |

九 尸 临了 勻巛 三尸 乘尸

$(5·1)$ $·$ | $\underset{\frown}{\overset{3}{561}}$ | 1 | 1 | $\underline{1·1}$ | $1·$ 1 $\underline{11}$ |

九 尸 临了 勻 三尸

$1·$ 1 $\underline{6·1}$ | $\underline{6·1}$ | $6·$ | $\underline{032}$ $\underline{561}$ | $1·$ — |

勻 屚屎鸢上 荟

第四篇 曲谱 酒狂

酒　狂

正調宮音凡五段　　姚丙炎據神奇秘譜刻本
1＝下　6/8　　　彈出吳振平整理

第四篇

曲譜

酒狂

〔一段〕

〔二段〕

〔三段〕

‖: 611 332 | 3 5 5· :‖ 6 6 32 1 | 1 1 1· :‖

[四段] 125 135 | 1 5 1· | 155 165 | 1 1 ·

‖: 611 332 | 3 5 5· :‖ 6 6 32 i | i i i· :‖

336 225 | 1 1 1 · | 336 225 | 1 1 · 2

611 332 | 3 5 5· :‖ 6 6 32 i | i i i· :‖

115 165 | 1 5 5· | 155 135 | 1 1 ·

‖: 6 6 32 1 | 1 1 1· :‖

[五段] 6 · 6 · | 65 5·4 325 | 1 1 1 · :‖ 5 5 555 |

5555 1 · | 11111 1 | 1111 1 | 616 325 |

第四篇 曲譜 酒狂

此曲最早出現於明初朱權神奇秘譜太古神品中。其後各家譜集祗風宣玄品、重修真傳、楊掄太古遺音、理性元雅等五家相繼收錄。西麓堂琴統則另有流觴一曲,也就是根據此曲在末尾增加了兩段,改編易名而成。其他諸家及清代各譜即不再見。

按神奇秘譜原解題說是"晉代阮籍所作。籍嘆道之不行,与時不合,故忘世慮於形骸之外,託興於醻酒,以樂其志。"按晉書阮籍本傳說"籍本有濟世之志,屬魏晉之際,天下多故,名士少有全者,籍由是不与世事,酣飲為常。"可見阮籍本是一個有志有為的人,其不与世事,酣飲為常,是他對當時的黑暗暴政感到不滿,不肯同流合污,採取了託酒佯狂的玩世態度以示消極反抗,是有他迫不得已的苦衷的。因此這一曲調和內容抒寫了他憤世嫉俗的痛苦生活情緒,曲折地隱晦地反映了當時的社會矛盾。

302

這一曲是已往有兩三百年沒有人傳授演奏的琴曲,最近經姚丙炎先生發掘用六拍子處理彈出,在傳統的琴曲中,也是別開生面的嘗試,經過幾次公開演奏,頗受聽眾歡迎。收尾泛音一句,原譜所無,是整理定拍時所加,以加强結束時的氣氛。

<div align="right">一九六三年八月顧梅羹識</div>

秋塞吟

正調商音凡九段　　據張孔山傳

1＝下　　　　　　百瓶齋本整理

第四篇　曲譜　秋塞吟

〔一段〕

（曲譜為古琴減字譜及簡譜，略）

305

第四篇 曲谱 秋塞吟

第四篇 曲谱 秋塞吟

[七段]

311

第四篇

曲谱

秋塞吟

[八段]

[九段]

[尾声] 音乐谱

秋塞吟一名昭君怨,相傳爲漢元帝時王嫱昭君所作。但琴曲中別名昭君怨的很多,秋塞吟之外,如龍朔操、龍翔操、明妃曲、昭君引、昭君出塞等都是。考漢書注、西京雜記、琴操、樂府古題要解、通典、琴史、通志諸書,都說昭君至匈奴,恨帝始不見遇,心思不樂,懷念鄉土,作怨曠思惟歌,其辭曰:"秋木萋萋,其葉萎黃……"後人將這首歌名爲昭君怨。然現存琴曲中的許多昭君怨,都沒有一首能與原辭相合的,可能原曲早已失傳,這些大概都是後人同情昭君的遭遇,擬作出來嗟悼她的。

張孔山此譜源於五知齋而微有出入,其吟猱進退、輕重疾徐,亦有繁簡剛柔前後的變動,

因此音節情感氣氛,与五知齋本的效果就不盡相同,不全是悲怨柔婉,而是悲中有壯,怨中有憤,柔中有剛,婉轉中有激昂淩絶,似乎更能將昭君當日牢騷抑鬱,敢怒而不敢言,無可訴說託諸徽軫的苦痛內心,體會描摹,更為深刻。茲將全曲結構的分析和技法的運用,詳爲解說如下:

第四篇 曲譜 秋塞吟

開指一段,先用輕清的泛音慢起緩作,寫深秋絶塞,衰草黃雲,風勁霜寒,凄凉蕭瑟之境。段末兩罨而淌,不禁觸目驚心之意,宜以堅實而又靈動的指法彈出,才得傳神。二段入調,首句以硬上實注歎出長歎之声,以下即接入去國離鄉,思親懷土,感傷身世之情,運指取音,必由輕而重,先抑後揚,於注淌往來的技法中,取得低迴展轉的深致。三段仍承前意,漸次加緊,要在急淌急猱中顯出百感叢集,悲從中来之意,段末潜伏之後,継以滾拂齊撮,作若斷若續,欲罷不能之勢,使四段急轉直下,一氣貫串五,

六、两段达到全曲高峯，细写其悲戚之中，反覆追溯，自被选嫔妃，不得见幸，画图误貌，寂寞后宫，红粉和戎，辱身异族种种经过往事，腾沸心头，既伸诉无门，又按纳不下，有愈想愈悲、愈悲愈怨、愈怨愈恨、愈恨愈愤之概。必须於四段泛按交错之句，弹得顿挫、急连急淌之处，弹得舒畅。五、六两段更是字字悲怨之音，声声恨愤之语，全在左指运用虚灵无碍，右指落弦轻重得宜，亦疏散、亦缜密，精细细绎，渐逼渐紧，才能有"如得其人"、"若自其口出"之妙。其五段双弹滚剌后的连撮，六段滚拂滚逗后的连撮，都是恨愤发洩的处所，尤其要神气贯注，不可松懈，直到六段末句，注淌滚伏，勉抑柔情，再作停顿，将无可奈何的心情，在七段以跌宕的手法弹出。然而鬱结牢骚之意，终不可释，所以八段又用精妙凄清的泛音，写其积怨难消，内心百转千迴，波动起伏的况味。九段则大跌大慢，细心收拾，於渐逗淌带绰注缓搓之中，一再长发欷声，既

与二段首尾应合，而又使餘音嫋嫋，結出綿綿無盡的恨憤。

一九六零年三月十五日

顧梅羹識於瀋陽

第四篇 曲譜 秋塞吟

風雷引

徵調商音借正調不緊五絃凡十段

據張孔山傳百瓶齋本整理　　1＝♭B

〔一段〕

[二段]

七段・八段（古琴减字谱／简谱对照）

6 765　6·2 3　5 66 66 ｜ 65 3　043　2

3272532352 7　2 2　032 ｜ 232　32　2
（邑早邑邑早）

[七段] 6 6 66 66　6 ｜ 6·7 2 2 32 6

6 676　42　3.4 ｜ 66　4·32　7

2　2　0 6 2 ｜ 2 —　2　正

[八段] 565 3·3　3 — ｜ 3 56 653 2332

入跌宕　176　6· — ｜ 6 7 222 232

? —　6 7 2 ｜ 355 55 53 22 22

722 22 276 35 ｜ 66 2 6 —

〔九段〕
正跌宕

〔十段〕
正尾殺宕

2 3 | 7 7 7. 7 7 6 7 | 2 2 3 5 6 2 7 7 7 7 |

2.6 5 6 3 6 5 3 2 | 2 7 7 7 7 2 2 6 1 |

5 3 4 3 4 3 2 2 2 2 2 | 3 5 2 2 2 2 2 2 2 |

[尾声] 0 2 7 6 7 3 2 6 | 2 2 2 ‖

按琴操有霹靂引一曲，原解題説是"楚商梁子出遊九皋之澤，遇風雷霹靂畏懼而作。韻声激发象霹靂之声。"但這一曲早就失傳了，而現存琴曲中卻另有一曲風雷引，也就是摹仿霹靂引取迅雷風烈必變聞声知警好来遷善改過之意。可是琴苑和五知齋琴譜的解題稱為魯人賀雲遇神人所授實不免故神其説，以奇其譜。

此譜亦出自五知齋雖然不盡相同而彈

法仍是和五知齋的要求無異,下指宜堅實勁
峭而不膠滯剛暴,取音宜瀏亮鏗鏘而不飄浮
涵濁,節奏宜一氣貫串而不迫促紛亂,所謂"右
必懸落,左取落指吟猱"就是說要於突兀臉峻
中顯示豐隆震迅之威,於飛揚動蕩中表現呼
韓疾烈之勢;更從全曲結構細緻地分析體會,
自能得心應手,將風雲雷雨的神情一一傳出。

　　這一曲的結構起首散彈,是"油然作雲""山
雨欲来"之象,罨推背(鎖)而下,則隱雷初發,連撮中
以硬上實注,往来運行,寫電閃風馳。二段爲雨
至。三段兩作拂剌,雷聲漸緊。四五六段疊用雙
撥剌鎖罨連撮(彈),則迅雷烈風巨電大雨交馳並
至,聲勢之壯,愈逼愈緊,直注六段之末,以滾拂
搯撮一張一弛,寫霹靂破空掃蕩雲靈收殺風
雨之概。然餘威未戢欲罷不能,因此七段還用
泛音寫出鬱雷殷殷。八、九兩段轉入宮調,一再
跌宕,寫風向已轉,雨勢他移,而雲腳仍時圍時
開,雷声尚若隱若顯,這至十段復歸本調,正慢

打圆之後,始以跌宕收音,寫雲消風定,雨過天青而畢曲。

<div align="right">

一九六三年十二月十五日

碩梅羹識于瀋陽

</div>

風雷引

角調宮音即正調慢三絃一徽凡七段
據王燕卿梅庵琴譜刊本整理　1＝C

〔七段〕

〔尾声〕

墨 子 悲 絲

角調宮音借正調不慢三絃凡十四段

據張孔山傳百瓶齋本整理　　　　1＝C

〔一段〕

〔二段〕

333 323 2 1 | 1 — 333 3.5 |

666 61 1 2 5 | 666 61 233 33 |

5 6 5 333 35 | 3.2 666 61 |

6.1 2 0 4 5 | 444 42 1 1 — |

35 61 666 66 | 56 2 666 66 |

533 335 562 333 33 | 321 6 — 0 |

666 61 1 23 5 65 333 35 |

3.2 666 61 6.1 25 333 3.2 |

1 1 —

337

第四篇 曲谱 墨子悲丝

339

$\underline{2\cdot 1}$ $\underline{2}$ 1 1 — |

色 色 早)

[十一段]
$\dot5$ $\dot5\cdot\underline{\dot5\dot5}$ $\underline{\dot5\dot5}$ | $\dot5$ $\underline{\dot5\dot6}$ $\dot1$ $\dot1$ |

$\underline{\dot2\dot1}$ $\dot6$ $\dot5$ $\dot5$ — | $\underline{\dot3\dot2\dot1}$ $\dot2$ $\dot2\cdot\underline{\dot3\dot2}$ |

$\underline{\dot1\dot2}$ $\dot3$ $\dot5$ $\dot5$ | $\dot3$ — $\underline{\dot2\cdot1}$ $\dot6$ |

$\dot1$ $\dot1$ 0 $\dot5$ $\dot1$ | $\dot1$ — $\dot1$ = |

[十二段]
$\dot5$ $\dot5\cdot\underline{\dot5\dot5}$ $\underline{\dot5\dot5}$ | $\dot5$ — $\underline{133}$ $\underline{335}$ |

$\underline{666}$ $\underline{61\dot2}$ $\underline{23\dot2}$ $\underline{3\dot2}$ | $\underline{356}$ $\underline{1\dot21\dot2}$ $\underline{3\dot23}$ $\underline{\dot21}$ |

$\dot1$ $\dot1$ 0 $\dot5$ $\dot1$ | $\dot1$ — 6 $\dot1$ $\dot2$ |

$\underline{165}$ $\underline{33}$ $\underline{33}$ $\underline{51}$ | $\underline{3332}$ $\underline{111}$ $\underline{1\dot2\dot2}$ $\underline{\dot216}$ |

　　這一曲最早以墨子悲歌的標題同時出現於明代萬曆三十七年(1609)楊掄輯刊的伯牙心法和張右衮輯刊的太古正音琴譜從這以後明清兩代各家譜集多名為墨子悲絲或簡稱墨子或簡稱悲絲是由十三段發展到

十八段的大型曲操各家譜本雖有出入,大体還是相近的。援伯牙心法的解題說"這一題材,是採自墨子書上的一段記載,內容是描寫墨翟出游,看到没有染色的潔白素絲,感到悲傷,他感到人的本質原來都是好的,被社會上惡劣的習俗所轉移,就會变成壞人,和潔白的原絲可以被染成任何顏色一樣。所以接觸社會關係,不可不特別慎重。希望彈琴和聽琴的人不祇是欣賞這一曲琴的音節,更要能够体會這一曲的深意,以墨子之悲自悲,堅定站穩清白立場。"

　　這裏是採用張孔山傳百瓶齋的譜本整理的,与五知齋自遠堂兩本大同小異。全曲抑揚起伏,凡五轉折,第一二段作為前引,首段泛音,必須細心誠意緩作輕連,取得清亮精湛之音,描出素絲的純潔本質。二段承首段,用輕重交錯,先緩慢漸連活而又堅勁的手法節奏,表現深致讚歎之意,妙在段末潛伏,截然煞住,一

息再息,於默々無声之中,将前引小結,又為下文感到悲戚作一轉挨。三段才開始入調,一下指就要堅實而靈活,第二句須一氣連絡貫串,三、四句連續兩作起勢,使末句兩渦一喚,於既輕活而又堅脆的手法下,将轉入悲傷感慨的心情很流暢地彈出。四段仍然是字々起調,末句字々悲切,運指必須輕靈,以便五段過接得勢,逐漸加緊,取得抑揚囬合之妙。六、七、八三段正入高峯,六段前半三作起伏,中間要委婉抒情,大息之後,必須全神貫注,重彈重作,才能入神出妙。七段要求一氣連絡貫通,頭半句須用跌彈,以下便能声々如説話一樣把衷情達出,而轉到末句的悲歎。八段還是接着一氣連絡,重結七段悲歎之意。九段緩起急接,先抑後揚,忽又一峯突出,要於緊湊中運用輕鬆脆滑的手法,敷出妙音。十段重複九段後半之意,稍作收勢。十一段泛音結束高峯。十二段至尾,由初慢而入正慢,以跌宕頓挫的音韻,結出感傷不

盡之懷。

　　悲絲這一曲的音節,有淒清又有激揚,有疏落又有圓轉,淒清處,令人鬱結悲哽,激揚處,使人奮發卓勵,疏落處如清風過林,氣舒意爽,圓轉處似明珠走板,機暢神流。是這樣的錯綜變化,層疊應照,既不可故為之緩,又不能驟加其急,情勢所趨,有自然而非偶然者。歷來琴家都推崇為琴調中的楷模,五知齋更讚為曠世之奇調,節奏出乎意外,強調要用熟派作主,加以金陵派的頓挫,蜀派的險音,吳派的含蓄,中州和浙派的綢繆,才能盡得其旨,而眾妙畢歸。

　　一九六二年四月九日

　　　顧梅羮識於瀋陽音樂學院

347

欸乃

蕤賓調即正調緊五弦一徽　管平湖
授天聞閣本節編凡九段　1 = ♭B

第四篇　曲譜　欸乃

〔一段〕

漸快

〔二段〕

漸快

三段
渐快

2 5 27 | 6 6 | 5.6 6.5 | 3 3 |

筩 亖 厔 勹 蓝。 笃四 筊 厄 四 笃

3 23 | 3 — |

蓝、 笃二 蓝。 止

[五段] 5.6 1 | 1.3 316 | 5.6 1 | 1 3 32 |

笃四 五 楚 亀 蓝 勹四 五 楚 亀、蒦

1 1 1 1 | 2 1 | 12 3 — | 2 7 6 |

勹楚 蜀楚 茋 勹 楚 上촌上 楚 尚下九 罄

6.1 12 | 6 — | 6 — | 32 3 |

袭十半 圭 茵 楚。 笃 艮卜 自与

3 5 6.1 | 6 5 6 53 | 3 6 — | #43 36 43 |

鳌茋 隹六 自茵九 自罄 蜀蓝。 蟹亀 甃巴

3 6 4 3 | 3 6 5 6 5 | 6.1 1 1 | 22 1.2 |

蟹巴 茺蟹蟹棼下十 筊袭 匕笃蜀鬓隹

12 7 6 | 6.1 12 | 6 — | 61 6 5 |

自楚 亀罄 茵上半上六 茵 尠隹半 自罄

5 3 32 | 3 5 6 | 3 3 — |

中巴 笼艮 自 上半 筦 笃然。

351

第四篇 曲譜 欸乃

352

353

第四篇 曲譜 欸乃

九段

[尾声]

第四篇　曲譜　欸乃

高　山

正調宮音凡七段　　　據張孔山傳

百瓶齋本整理　　　　　1＝F

〔一段〕

$\underline{5}$　$\underline{5}$｜$\underline{5}$　—｜$\overline{5 \cdot 5}$　≡｜$\underline{5}$　$\underline{66} \underline{1}$｜

$\underline{1}$　—｜$\underline{55}$　$\underline{5}$｜$\overline{55}$　≡｜$\underline{5} \underline{66}$　$\underline{1}$｜

$\underline{1}$　—｜$\underline{5}$　$\underline{3 \cdot 2}$｜$\underline{1}$　$\underline{1}$｜$\underline{1}$　—｜

$\underline{1 \cdot 2}$　$\underline{1}$｜$\underline{666}$　$\underline{6 1}$｜$\underline{2 33}$　$\underline{33}$　$\underline{5 \cdot 5}$｜$\underline{1}$　$\underline{111}$｜

$\underline{1}$　—｜$\underline{5 \cdot 6}$　$\underline{666}$　$\underline{1 2}$｜$\underline{1}$　$\underline{5}$｜$\underline{5}$　—｜

$\underline{53516561}$　$\underline{5}$｜$\underline{566}$　$\underline{665}$｜$\underline{5 \cdot 5}$　$\underline{5}$　$\underline{5}$　$\underline{55}$｜$\underline{566}$　$\underline{65}$　$\underline{3 \cdot 2}$｜

$\underline{1}$　$\underline{5}$　—｜$\underline{333}$　$\underline{3 \cdot 2}$｜$\underline{1}$　$\underline{66}$　$\underline{66}$｜$\underline{566}$　$\underline{66}$　$\underline{1}$｜

357

222 23 56 | 5 1 | 1·5 | 5 — |

3 333 32 | 1 1 | 35 333 32 | 232 |

333 33 | 5 3.2 | 16 56 | 2 1 |

1 — | 23 333 | 55 5 | 55 55 |

233 33 321 | 666 61 | 222 22 | 66 66 |

111 11 | 233 33 | 5.3 21 | 1 二 |

21 1 | 2.1 21 | 1 二 |

〔二段〕 6·5 | 333 35 | 666 61 | i i i |

i — | 5 3.2 | i i | 5 i |

\dot{i} — | 5 $\underline{3.2}$ | \dot{i} $\underline{\dot{1}.6}$ | \dot{i} $\underline{\dot{1}.6}$ |

\dot{i} $\underline{\dot{1}.6}$ | $\dot{5}$· 6 | \dot{i}· $\underline{32}$ | $\underline{11}$ $\underline{61}$ |

$\underline{333}$ $\underline{3.3}$ | 2 1 | $\underline{111}$ $\underline{122}$ | $\underline{333}$ $\underline{33}$ |

$\underline{565}$ $\underline{233}$ $\underline{33}$ | $\underline{321}$ $\underline{666}$ $\underline{61}$ | $\underline{232}$ | $\underline{12}$ |

$\underline{6.9}$ $\underline{65}$ | $\underline{333}$ $\underline{33}$ | $\underline{56}$ 5 | $\underline{171}$ $\underline{23}$ |

$\underline{56}$ $\underline{3.4}$ $\underline{32}$ | $\underline{121}$ $\underline{666}$ $\underline{66}$ | 1· 2 | $\underline{35}$ $\underline{032}$ |

1 1 |

[三段] 2·3 | $\underline{55}$ 5 | 5 — | $\underline{3.2}$ $\underline{16}$ |

5 \dot{i} | $\underline{\dot{1}.6}$ \dot{i} | $\underline{\dot{1}.6}$ $\underline{56}$ | \dot{i}· $\underline{32}$ |

1 | 6̲1̲ | 2̲3̲ 5̲6̲ | 3̲3̲3̲ 3̲3̲2̲ | 1̲6̲6̲ 6̲1̲ |

2̲3̲2̲ 1̲2̲ | 6̲6̲6̲5̲ 3̲3̲3̲ 3̲5̲5̲ | 2̲3̲3̲ 3̲3̲ | 3̲2̲1̲ 1 |

1̲1̲1̲ 1̲ 2̲ 3̲ | 5·3̲2̲ | 1̲6̲ 5 | 1 1 — |

[四段] 6̲5̲ 3̲3̲3̲ 3̲5̲ | 6·1̲ | 1̲1̲ 2̲3̲ | 1 — |

1̲·6̲ 1 | 1̲·6̲ 1 | 1̲1̲1̲6̲ 6̲1̲6̲5̲ | 3̲3̲ 3̲3̲ |

5̲6̲5̲ 2̲3̲3̲ 3̲3̲ | 3̲2̲1̲ 6̲6̲6̲ 6̲1̲ | 2̲3̲2̲ 1̲2̲ |

6̲·5̲ 6̲5̲ | 3̲3̲ 3̲3̲ | 5 — | 6̲5̲ 3̲3̲3̲ |

5̲5̲ 5̲5̲ | 1̲·2̲ 1̲2̲ | 3̲3̲3̲ 3̲3̲ | 2̲3̲3̲ 3̲3̲ 3̲2̲1̲ |

6 6 | 6̲6̲6̲ 6 | 6 6̲7̲6̲5̲ | 3̲3̲3̲ 3̲3̲ |

360

第四篇 曲谱 高山

363

〔尾声〕2 3 ⅗ | 5 — | 2̣ 1 5̣ | 1̇ — |

色齒匋茞 㪇。 䒱三㪇 蔡

1̇
5̣ ——‖

韓。止 憂

　　列子湯問篇記載着周朝春秋時代(紀元
前700—481)　伯牙善彈琴,鍾子期善聽,能
聽出伯牙所表達的是"志在高山,志在流水"的
故事。呂氏春秋也有同樣的述說,並且多添了
"子期死後,伯牙擗琴絶絃,終身不再彈琴,以為
世上再沒有知音了"一段文字。這一故事,兩千
年來傳為知音美談,所以很早就侍有高山流
水琴曲的名稱。至於這一曲的傳譜,最早見於
明洪熙元年(1425)朱權所輯的神奇秘譜太
古神品中。據它的解說:"高山流水原為一曲,到
唐代才分為兩曲的。"明清兩代各家琴譜,大多
數都收錄了這兩個名曲。這裏所採用的高山
譜本,是川派琴家青城張孔山手傳給我先祖

父百瓶老人的鈔本,雖有他的獨特風格,大体与神奇秘譜還是一系相承的。

這一曲的音節雄厚和平,雍容大雅,不以變異纖小取勝,而蒼古渾淪中,未嘗不精采生動。曲中用五層寫法来描摹高山,起首一段散絃緩弄入調,從容端重,大氣磅礴,巍然如泰岱嶽宗,有眾山仰止的氣象;是未入山前,山外望山,遠寫高山巍峩的形貌。二段句々頓挫,有登高自卑,步々上昇的趨勢;是初入山麓,近寫盤旋石磴,轉折崖坡的境界。三、四兩段,則滴々泉声,嚶々鳥語,丁々樵斧,謖々松濤,如從空谷傳来,有萬山皆響的意趣;是入山已深,在澗壑林谷中細寫应接不暇的情景。五、六段抑揚起伏,一氣呵成,宛然萬壑爭流,千巖競秀,是極寫山光嵐景在嶙峨崇峻中,縹緲飛揚的盛況,是全曲精神集結處,也就是振衣千仞,登峯造極的時候。末段打圓跌宕收音,終以滾拂,雖与一段首尾相应,而意致不同,有身凌絕頂,居高臨下,俯視一切的氣概,恍如

第四篇 曲譜 高山

杜甫望嶽詩所云"盪胸生層雲……一覽眾山小"的意境,是從山上高寫"峻極于天"而小天下之勢,以為高山全曲作結。

　　我们彈這一曲的時候,必先息慮靜氣,深体冥搜,設想意中山,神會山中景,身化景中人,真如歷境追蹤,而後撫絃動操,才能得心應手,達意移情,這又不僅是對於高山這一曲應該如此,凡屬諸曲,莫不如此。徐青山琴況所講的"絃与指合,指与音合,音与意合,得之絃外,与山相映發,而巍巍影現,与水相涵濡,而洋洋徽恍"。也就是這個意思。

　　　　一九六零年四月

　　　　顧梅羹識於瀋陽南湖

流　　水

正調宮音凡九段　　據張孔山傳

百瓶齋本訂拍整理　　　　　　1=F

〔一段〕

〔二段〕

5 — | $\overset{\circ}{3}$.5 $\overset{\circ}{6}$6 | $\overset{\circ}{1}$.2 $\overset{\circ}{3}$3 | $\overset{\circ}{3}$5 5$\overset{\circ}{5}$6 |

笪。　　夸匀罱　罱匀查。　罱匀罱罱

6 $\overline{1.2}$ | $\overset{\circ}{2}$2$\overset{\circ}{3}$ 3 | $\overset{\circ}{3}$.2 $\dot{1}$ | $\dot{1}$$\dot{1}$$\dot{1}$$\dot{1}$ $\dot{1}$$\overline{2}$$\dot{1}$6 |

罱匀　罱查　五四　匀正罱丅　罱厔

$\dot{1}$ $\dot{1}$ — |

鹗苣。

[三段] 333 33$\overset{\frown}{5}$ | $\overset{\circ}{5}$ $\overset{\circ}{5}$ | $\overset{\circ}{3}$$\overset{\frown}{2}$22 23 | $\overset{\circ}{3}$2.1 $\dot{1}$ |

匊琶丅　盍䴕　溇紃　分　罯达

$\dot{1}$ — | 33 23 | 22 12 | $\dot{1}$ 1.6 |

苣。　五罯艮盆白　匝罯艮六白　苣　鹗

$\overline{1616}$ $\dot{1}$ | 65321656123 3 | 3 · 33 |

蒌　兰罱　罴　長

3 3 33 | 355 5.6 | $\overset{\frown}{5}$ 56$\dot{1}$235 $\overset{\circ}{3}$.5 3$\overset{\circ}{6}$ |

上丅　盍　尬惶　兵　罱六匀芭

$\dot{5}$5 $\overset{\circ}{5}$ | $\dot{1}$.2 $\overset{\circ}{3}$3 | 6665 32$\dot{1}$ | $\overset{\circ}{6}$$\dot{1}$ $\overset{\circ}{6}$5 |

远罯　盅。罱匀罴　蒌岳五四三　夸三二匀

5 — | $\overset{\circ}{3}$.5 $\overset{\circ}{6}$6 | $\overset{\circ}{1}$.2 $\overset{\circ}{3}$3 | $\overset{\circ}{3}$0 $\overset{\circ}{5}$5 |

笪。　夸匀罱　罱匀罴　罱　罴

5 3 5 1 6 5　　5 6 1 5 3 5　　5 3 1 5 6 5　　5 6 1 5 3 5 6

5 3 5 1 6 5　　5 6 1 5 3 5　　5 3 5 1 6 5　　5 6 1 1 3 5

5 3 5 1 6 5　　5 6 1 5 3 5 6　　5 3 2 3 6 5　　5 6 3 2 3 5

5 3 2 3 6 5　　5 6 6 2 3 5　　5 3 2 3 6 5　　5 6 3 2 3 5 6

5 3 2 1 2 5　　5 2 1 2 3 5　　5 3 2 1 2 5　　5 5 1 2 3 5

5 3 2 1 2 5　　5 2 1 2 3 5 6　　5 3 2 1 6 1　　1 6 1 2 3 5

5 3 2 1 6 1 3　　3 6 1 2 3 5　　5 3 2 1 6 1　　1 6 1 2 3 5 6

2 5 3 2 1 6 2　　2 6 1 2 3 5 5 3 2 1 6 2　　2 6 1 2 3 5 5 3 2 1 6 2

2 6 1 2 3 5 5 3 2 1 6 3　　3 6 1 2 3 5 5 3 2 1 6 3　　3 6 1 2 3 5 5 3 2 1 6 3　　3 6 1 2 3 5 5 3 2 1 6 5

373

374

5 5 — |5.6 1 1 1.2 | 3 2 1 · 6 5 |

3 3 3 3.2 1 5 | 3 3 3 3.2 1 | 1 |

0 6 1 2 2 1 6 | 0 6 1 2 2 1 6 | 0 6 1 2 2 1 6 | 0 6 1 2 2 1 6 |

[九段] 5 5 |5 5 5 5 5 |5 5 5 5.4 3 | 2 1 6 6 6 6 |

1 — |3 · 5 | 6 6 6 6 | 1 1 5 6 |

3 3 3 3 5 | 2 3 5 |3 2 1 6 5 6 | 1 1 1 |

1 — |6 1 2 |6 6 6 5 3 3 3 3 | 5 5 — |

Rit.

6 1 2 | 1 — |6 6 5 6 |3 2 3 5.1 |

2 · 1 6 | 1 — |1 |

[尾声] 2 3 5 | 5 — | 2.1 6 | 1 — |

$\dot{5}$ = ‖

　　流水這一琴曲的故事出於列子和吕氏春秋等書的記載,已詳見高山的說明。它的傳譜,也是最早見於明初朱權的神奇秘譜,據原解題說:"高山流水本祗一曲,前半曲描寫高山,表現'仁者樂山',後半曲描寫流水,表現'智者樂水',到了唐代才分為兩曲,還不分段數,到了宋代就將高山分成四段,流水分成八段了。"我们從已經掌握到的明清兩代傳統的琴譜中,可以看出從明代晚期起到清代,高山又由四段逐漸發展到六段七段八段了,流水則一直是八段。但現時彈流水的都是用的清代咸豐至光緒間(1850—1876)川派琴家青城道士張孔山的傳本,一個是天聞阁琴譜刻本,一個是百

瓶齋琴譜寫本。張氏傳本与各家琴譜所錄者不同之處，就是張氏在原第五、六段之间，特別多了一段，成為九段，所多的這一段，即張本的第六段，也就是海内琴家所豔稱它為"七十二滾拂流水"的一段滾拂，其餘前一至五段，後七至九段，仍与神奇秘譜較近，也可能說還是一系相承的。可是天聞閣和百瓶齋兩本的第六段却又不很同，天聞閣本是經纂輯人唐彝銘收刻時有所刪改，並将那些滾拂和滾拂中參用和音的技法，与張氏商定創擬了幾個新指法名称和減字，在卷首寫了一篇流水指訣，但很費解，另在補刻本(天聞閣有前刻和補刻兩個版本)流水曲譜後面附了一個新指法簡説，兩個解釋又有很多的矛盾，因而影響後來按彈流水的人一些誤解，不易得到正確的處理和效果。百瓶齋本是我的先祖父百瓶老人得自張氏親授，張氏自称原出馮彤雲手授口傳，向無成譜，經他長期揣摩加工修訂，當日先祖

父是^在張氏手授他老的時候,現場對琴,一字一音,一動一作,完全用傳統的舊指法減字記寫成譜,於複雜繁難之處,另加旁註說明,從譜的表面看,雖似乎比天聞閣本繁瑣笨拙,然而記得詳細,說得明白,並不贅解,據先祖父的跋語說,是"非常慎重忠實的紀錄,惟恐稍有差謬,還經過張氏覆審。"因此有些琴家認為百瓶齋本師承明確,比之用天聞閣本按譜尋声,更能傳出孔山原貌,而且在摹擬水流裏的旋律性較強云。

這裏兩採用的譜本,即是根據百瓶齋本繼承百瓶老人受傳於張孔山的彈法整理的。這一曲的結構是^以首段作引,用兩消一泣一輪一滾拂長鎖振起全曲水流之勢,要在左指滑下輕穩不浮,復上掉轉有力,右指泣輪滾拂聯貫分明,泯然無跡,雖短之三四句中,而飛揚動盪一派千濤的形貌已隱之具於指下。二、三兩段以疊泣輪歷拂鎖的技法用泛音寫出山谷

中小溪、瀑布、潺湲、滴瀝、飛濺、迸沸的各種泉声,運指必須簡净輕靈,取音才得清脆勁健。四五兩段是幽壑之泉已出山匯流,漸有風簸水湧,波涛起伏之勢;全在兩手應合頓挫中傳出神韻,第六段起則水流已入大江,汪洋浩瀚,勢正湍急,有過峽穿灘,掀起驚濤駭浪,奔騰汹湧,不可測度的形象,也就是全曲最緊張,最精采,最突出,最主要的一段,全段用右手連縣不絕的猛滾慢拂,左手往来綽注配合和音,兩手略無停機,必須如珠走盤毫无滯礙,而緩急輕重之間,既要過接渾成,不覺突兀,又要脈絡清晰,不涉含糊,就更能推波助瀾,一氣流轉,而後"洋々兮"、"蕩々兮"的浩大声勢,才可以盡情摹擬表達出来。七八段是危灘已過,漸就平復,但高潮之後,仍有餘波,所以這兩段又必用忽緩忽急,或放或收,再三跌宕的手法節奏,和最後的四轉滾拂往来,顯示出迴瀾激石,漩洑灤渦之勢,而作為通章前後首尾的回合照應,九段打圓二下

徵外轉作入慢收音的節奏,寫出廣流縣邈,徜
徉汨没朝宗歸海杳然徐逝的氣象而終曲。

上面關於流水的結構和前一曲高山的
說明,都是按照傳統的解題,從適應標題的表
面,偏重於摹擬自然去體會分析的。但根據列
子呂子等書的記載,鍾子期讚美伯牙彈琴的
效果是"峩峩兮若泰山,洋洋兮若江海,"顯然是
借山水作比譬,以峩峩兮洋洋兮形容崇高和
浩大的辭彙,暗示而想要表達而未說明的某
種內容。我們今日彈這高山流水 兩曲時,就
不要單純地摹擬自然。

高山流水自從唐代分成兩曲後,明清兩代各家傳本,都未能復合聯奏,獨張孔山氏所傳兩曲節奏氣脈,仍然一貫,可分可合,兩譜於銜接處均已註明,所以更可珍貴。也可以看出張氏傳本必大有來歷。

一九六二年三月二十五日

顧梅羹識於瀋陽音樂學院

漁　歌

正調商音凡十八段　擬自遠堂刻

本參用楊時百彈法整理　　1＝F

第四篇　曲譜　漁歌

[一段]

$\underline{2} \cdot$　$\underline{2} \cdot$　$\underline{6}$　$\underline{6} \cdot$　|　3　$2 \cdot \underline{1}$　2　3　—　|

$5 \cdot$　$\underline{5\,5}$　$\underline{5} \cdot$　$\underline{6}$　|　$2 \cdot$　$\underline{2}$　$\underline{1\,1\,1}$　$1 \cdot$　$2 \cdot$　|

$\underline{5} \cdot$　$\underline{5\,5}$　$\underline{5} \cdot$　$\underline{6}$　|　$\underline{6}$　$\underline{2}$　2　$\underline{3\,2}$　|

$\underline{1\,1\,1}$　$\underline{1\,1}$　$\underline{2\,3}$　$\underline{2\,1}$　|　$\underline{1\,1}$　$\underline{1\,1\,1\,1}$　$\underline{1\,1}$　$\underline{7\,6}$　|

$\underline{6} \cdot$　—　$\underline{6}$　2　|　6　$\underline{7\,6}$　$\underline{5\,5\,5}$　$\underline{5} \cdot \underline{6}$　|

$\underline{1\,1\,1}$　$\underline{1\,2}$　$2 \cdot \underline{3}$　|　$\underline{5\,5\,5}$　5　$\underline{3 \cdot 4}$　$\underline{3\,5}$　|

2　—　$\underline{5}$　$\underline{5\,5\,5}\,\underline{5\,5}$　|　$3 \cdot \underline{5}$　$\underline{5\,5\,5}$　$\underline{5\,5}$　|

第四篇 曲谱 渔歌

386

第四篇 曲譜 漁歌

〔七段〕

〔八段〕

393

395

第四篇 曲谱 渔歌

396

第四篇　曲谱　渔歌

三六絃,以四絃為宮的羽調,1=G.即前調2=後調1.

從此尸轉入借正調彈不昌一.

至此尸復面本調

[尾声]

66 1 33 3 66 | 6 — 6· 3 |
色鸶向 鋆驾 鋆 匕鹐 鋆。 笃 鋆

2 6 2 — | 6 = = = ‖
四 笃 蕃 鼍。止 曲冬

第四篇 曲谱 渔歌

400

瀟湘水雲

蕤賓調即正調緊五絃一徽 徵調商音

凡十八段　據張孔山傳百瓶齋本整理

$1 = {}^\flat B$

〔一段〕

第四篇 曲譜 瀟湘水雲

407

408

第四篇　曲譜　瀟湘水雲

411

〔尾声〕

此曲最早見於明洪熙元年(1425)朱權的神奇秘譜,其後明清兩代四十八家琴譜都一系相承,收錄刊傳。是由十段、十二段、十三段、十五段逐漸發展到十八段的大曲。這一曲的作者,各譜解題也都是一致的說"是南宋末年楚望先生郭沔所製"。郭沔的事跡,據元袁桷清容居士集琴述一文和浙江永嘉縣志說他"是南宋淳祐至景定間(1241—1264)著名的古琴創作兼演奏大家,當時紫霞派琴家楊瓚

毛敏仲徐天民等都尊他為師。他曾作韓侂冑党張巖家裡的清客,因而得到了張巖從韓侂冑處所獲侂冑曾祖父韓琦秘藏的古譜和張巖在小肆購來的野譜(當時專尚官家欽定的阁譜,民间向来流傳的舊譜歸為野譜不得入選漸々失傳,幾等於不易見到的禁書)而加以整理,又另創作了一些調曲。

此曲的内容,據傳統的解題説:"楚望先生是永嘉人宋亡遷隱於湖南的瀟湘兩水之间,每當他想賞玩九嶷山景的時候,常々被瀟湘的雲遮蔽了,因此就寫作了此曲来表達他所想望而又望不見的倦々感慨的情緒。但是以水和雲探為作曲題材,有悠揚自得之趣和水光雲影之興,也有一簑江表扁舟五湖之志"郭沔為甚麽會有倦々的感慨呢,我们再從他時代背景和他的社會關係看一看,正是南宋危亡,胡元崛起的時候,他是韓党張巖的清客,可能同情他们"復邊"主戰的主張,當然他的創作思

414

想是反保守和反苟安,所以他這一題材表現的現实,是他對當時朝政苟安旦夕的不滿,對外族强暴侵略的耽憂,而藉雲遮水湧来比喻山河失色,民族淪亡,以寄託他惓懷故國的深慨和還我河山的幻想。明末大琴家徐青山說此曲"泛音後重々跌宕,憂深思遠"現時琴家查阜西說"這一曲是概括了孔子作龜山操,范蠡去國,嚴光逃名三個憂國而又知幾的故事,是南一個有双重意義的和現实主義的藝術作品,其人是一位有愛國思想的琴家"他们這些評論都是能深刻体會到此曲的具体内容,和揭示出作者的心靈深處。

這裏所採用的譜本,是根據百瓶齋本受傳枚張孔山的弹法整理的,与五知齋本雖小有出入,而大体相同。以往琴家對此曲運用技法和分析結構的解説,以明末虞山派徐青山和清初廣陵派徐大生説得比較细緻具体。徐青山在他的大還阁琴譜中説"水雲声兩段要用

415

弱音从容度过去,就能得出自然巧妙的趣味,真会像云水那样交融。等到音一转快之後,指下不可有阻滞,又要使急连的音不露痕跡,就显出云飞水涌的气势了。徐大生在他的五知斋谱中说:"自三段至尾,皆本曲趣味抑扬恬逸。四至八段全在两手灵活,如云水之奔腾,连而圆洁,才能够表现出这曲的要旨"。就全曲的结构布置说,四至八段是它的最突出的主题所出现之处,也就是最精采最有感染力的部份,各谱都称此为"水云声"。第八段是第四段的重现,五六七段是承接四段的急奏过度到八段,所以五知斋在四段开始就指明应作"入调,一气缓连,全在应合联络,可得水云声"。又在八段末了指出"从五至七段,以左手中名两指的妙用,演成一片水云声,往来连而复合,起复恬逸,左右相应,就能得到它的奥旨"。九段以下至十五段正是音转快之後,也就是徐青山强调要"指不可阻滞,音不露痕跡"的地方,而五知斋谱

416

在九段的末句標出了急連的直線,在十一段開首註明"此段作一句彈",十二段旁註"一氣連活",十三段指明应字々緊接",十四段批註要"緊接一氣一句",十五段要求"疾而音清",十六段泛音应漸有"收束的趨勢",十七段又指明"此段忽收忽放,应帶妙用,細作為妙。"兩位<u>徐先生</u>是這樣強調而又仔細地將曲情,技巧和結構貫串起來的解説,使我们得到啓發,對此曲的研習,能進一步深刻体会樂曲内容透澈理解樂曲形式正確運用兩手技法,細心處理樂句乐段,而達到更好的演奏效果。

一九六一年五月十五日

顧梅羹識於上海音乐学院

第四篇 曲譜 瀟湘水雲

胡笳十八拍

黃鍾調即正調緊五慢一各一徽徵調
宮音凡十八段　據五知齋本訂拍整理

$$1 = {}^♭B$$

第四篇　曲譜　胡笳十八拍

〔一段〕

第四篇 曲谱 胡笳十八拍

〔四段〕

423

[六段]

第四篇 曲谱 胡笳十八拍

6·	6·	—	33.35 666 6·6
6·	3·2	11	6· 666 6·6 6·1
6.5 33	3·2	1 1.12 3 33 3333 35	
3332 11	1 —	11 6 666 6·6 6·1	
6.5 33 3 3.5	2·1 2 23 212 1.6		
3·6 6· 6· ‖	7·6 6· 7·6		
7·6 6·			

[九段] 110 02 336 66 | 656 53 3 3 5 |

3212 336 676 56 | 653 2.3 56 653 |

428

3 3 — | 3 2 3. 5 5 6 6 666 6 1 2 |

3 2 1 2 3 2 3 2 1 | 1 2 5 65 3 5 6 |

6 — 1 1 2 3 36 | 6 76 5 6 6 53 2 32 |

3 3 3 3 — | 3 2 3 33 3 56 6 66 6 1 |

1. 2 1 6 6 6 6 | 5 6 6 66. 7 6 5 6 |

6 53 2 32 3 3 3 | 3 — 3 2 3 3 3 3 |

5. 6 6 66 6 6 5. 6 | 1. 2 1 2 3 33 3 2 |

1 2 3 33 3 2 1 2 | 3 2 1 2 1 6 5 65 |

3 5 6 6 — |

第四篇 曲譜 胡笳十八拍

[十段]

[十一段]

【十二段】

6.5 566 65 35 21 | 3 33 33 5 |

565 35 6 666 61 | 1 1 — |

565 333 33 3.2 | 167 .666 672 |

1 5 333 3.2 1 | 1 — 336 333 3.5 |

551 566 661 121 | 666 666 61 165 |



第四篇 曲譜 胡笳十八拍

〔十五段〕

5.6 11 6.5 3 | 5 5 5.5 55 |

6 5 5 13 21 | 12 1 1 — |

666 61 6.1 165 | 5 5 5 — |

3 25 333 35 | 532 1 1 — |

6 51 666 6.5 | 35 666 612 16 |

5 1 5 — | 56 66 11 5325 |

321 721 25 321 | 11 1 二 |

[十六段] 3 3 53 3 | 3216 33 6.6 |

66 12 321 6 | 656 53 33 53 |

第四篇　曲譜　胡笳十八拍

3 － 3212 3 | 3 － 2161 6 |

6. － 5 61 | 6. 56 1 61 |

6.5 3.5 5661 33 3.2 | 123 212 33 13 |

3 2 2 2 － |

〔十七段〕 355 55 32 1 | 1.2 333 35 5 － |

23 32 2332 | 11 61 6.5 3 |

61 165 33 3 | 3 － 6661 3 |

23 321 21 1 | 1 1 － |

Rit........

5. 5. 5.5 | 5. 5. 5. － |

2̲/3 · · 5 · 6̂1 | 1 6̂1 6.5 |

33 33 5̂6̂5 3.2 | ! 22 22 |

! 2.3 5̂6 | 2̂3 3̂21 6̲ 66 |

1̲.6 1.2 3 2̂3 3̂21 | ! ! ! — |

[十八段] 1 2 6̲ 3 3̂. 6̲ | 6̲ ! ! — |

33 33 2̲ 2̲ — | 1̂1 11 6̂11 111 |

6̂55 55 3̲ — | 6̂6 6̂1 2 |

3̲ 3̲ — | 6̲ 1 ! 2 3 |

66 611 11 1̲/2 — | 3̂55 55 5̂32 |

第四篇 曲譜 胡笳十八拍

〔尾声〕

胡笳十八拍這一曲傳譜的淵源,有三個
体系:(一)明初洪熙元年(1425)朱權神奇秘
譜"大胡笳"一系,是浙派無詞之譜,明代後期各
琴譜所收録者,多与此同源。(二)清康熙二十
五年(1686)徐常遇澄鑒堂琴譜"十八拍"一系,
也是無詞之譜,但与神奇秘譜的大胡笳不同,
以後清代各家琴譜所收傳者都与此一脈相

唐開寶間詩人李頎聞聽董大(即董庭蘭)彈胡笳詩,"蔡女昔造胡笳声,一弹一十有八拍……"

承。(三)明萬曆三十九年(1611)孫丕顯琴適"胡笳"一系,是唯一的有歌詞之譜。

這一曲的作者也有兩種傳說。一說是後漢(194—206)蔡琰文姬所作。一說是唐代(742—763)董庭蘭所作。前說見於文獻者有:宋朱長文琴史蔡琰傳"世傳胡笳乃文姬所作"。和宋郭茂倩樂府詩集引琴集"大胡笳十八拍小胡笳十九拍並蔡琰作"後說見於文獻者有:宋郭茂倩樂府詩集集引唐劉商胡笳曲序"胡人思慕文姬乃捲蘆葉為吹笳奏哀怨之音,後董生(指董庭蘭)以琴寫胡笳声為十八拍,今之胡笳弄是也。"明代琴家如神奇秘譜,浙音釋字琴譜西麓堂琴统等,皆從後說清代琴家如五知齋琴讚春草堂琴譜琴学尊聞蕉庵琴譜天聞閣琴譜等皆從前說但樂府詩集另外又引了一個材料說:"按蔡翼琴曲有大胡笳十八拍,沈遼集世名沈家声,小胡笳又有契声一拍共十九拍,謂之祝家声,祝氏不詳何代

439

人。同書又引李肇國史補曰:唐有重庭閑呂沈聲祝聲,蓋太小胡笳云"據這兩個材料看,太小胡笳都不是董庭蘭所作,在董以前就流行了一個沈遼集的太胡笳祝氏傳的小胡笳所謂"沈家聲祝家聲"也不過是他們兩家的彈法,換句話説即是沈家的流派風格祝家的流派風格,也並不能認為就是沈祝兩人所作而董庭蘭祇是兼善沈派太胡笳祝派小胡笳而已。(並經他將譜記出來了)

這一曲的內容,據傳統的解題説,是寫蔡文姬一生遭遇亂離悲哀的故事。這個故事後漢書董祀妻傳和另一個蔡琰别傳有很詳細的記載,大意是"蔡琰字文姬蔡邕之女,博學有辯才,又妙於音律,六歲時她父親夜間彈琴絃斷了,她就能聽知斷的是第幾絃,後嫁河東衛仲道夫亡無子,歸寧於家,漢末大亂,文姬為胡騎所獲没於南匈奴左賢王為王后,在胡中十二年,生二子,王很重視她。曹操素与蔡邕交好痛邕無嗣,遣使者以金璧贖文姬歸漢二子留胡

第四篇 曲譜 胡笳十八拍

440

中。归汉后她又再嫁陈留董祀。后感伤乱离追怀悲愤，作诗二章，一章原文是："汉季失权柄，董卓乱天常……"另一章原文是："胡笳动兮边马鸣，孤雁归兮声嘤嘤……"（后人称为悲愤诗）。但是琴谱中所传有歌词的胡笳谱，它的旁词并不是悲愤诗而是"我生之初尚无为，我生之后汉祚衰……"的骚体词，这十八拍骚体词，在北宋时代才有传钞，南宋朱熹说是文姬本人所作，最近又经郭沫若先生考证，不但这篇词是文姬所作胡笳曲也是文姬作的。

这里是据五知斋琴谱的传本弹出整理的，是属于澄鉴堂十八拍无词一系的。可是五知斋虽不以词配音，仍然是将"我生之初"这篇骚体词附载曲前，它在凡例中说"有文不能入音的琴曲，势必舍文以成音，但亦附载备览使知古人遗意"。五知斋谱以旁註解说细緻著称，这一曲和潇湘是其中更突出有更深入加工的曲操，它对这曲的处理办法，是以第一段作

為序曲,指明要"末句彈得靈活才妙"。第二段才算起調,所以它在開始註一"起"字,並註明"末句是岠声",強調"妙在慢進復要運用得好"使第三段開始能緊接得勢。它又在三段裡面"添用了应帶的手法"來裝飾"音韻半采",並指出這一段"字々都是岠声",要求"句々彈得恬逸,點々達到舒暢",就能有"難以形容的神妙"。自四至七段"必須委婉而又抒情",它在每段着重的提示出。四段"以緩作為主",五段"是變音,全在左手取音靈活",六段"句々起調音促韻舒緩作為妙",七段"末兩句要彈得实宕清健",並又於各段中逐處加註了二十幾個有關速度強弱虛实的旁註,這四段總共作了兩次緊慢。八九兩段仍然是一慢一緊,十段則由緊到慢用這種交互穿插的方法去取得極盡精微的哀怨声情。十一段泛音,稍作"收音"小結,使十二段好"另作起勢"能表達出"忽逢漢使來迎,喜得生還"內心激動變化的情感。十三段又用"頓挫遊蕩"的手法顯示出不

能攜子同歸，去住兩難，一喜一悲的心理。十四、十五兩段從緊密急促的節拍中，運用頓挫往來蕩漾靈活的手法，寫出別子的悲哀。特別指出"十四段六個潑剌，十五段六個齊撮和兩句泛音，如同分袂永別的悲声"，必須"留神細心"地表達出來，有"使人心酸落淚"的效果。十六段用"跌宕"的技法彈出繁慢交錯的音調，寫歸途上的矛盾心情。十七段用"入慢"收束的節奏寫回到祖國追憶過去思念胡兒的複雜情感。十八段要求"字多摹神，用心結束"作怨氣長留之勢。我们必須按照它這些精分縷析的説明，頑强地去習練純熟，自然得心应手而達成良好的演奏效果。

一九六一年十二月除夕
顧梅羹記於瀋陽音樂学院